建築小學

柱子

樓慶西　著

目 錄

話説柱子

北京紫禁城太和殿

　本書要說的是柱子。大家一聽說柱子，必然想到的是建築上所看到的柱子。北京紫禁城太和殿正面有十二根紅色的柱子，組成十一個開間，成為紫禁城內面闊最寬的大殿。天安門前人民大會堂朝東的正立面上也有一排高大的柱子，使人民大會堂顯得十分宏偉。這些古代和現代建築上的柱子都有細而高的造型，它們垂直地立在地面上，承托著整座建築屋頂的重量，成為這些建築不可缺少的構件。

　除了建築上的柱子以外，我們還可以看到一些並非屬於建

北京人民大會堂柱廊

築上的，而是獨立存在的柱子形狀的物體。這裏有豎立於天安門前後的華表，河北遵化清東陵神道上的墓表，佛寺大殿前的經幢，一些祠堂、家廟門前的功名柱，一些大住宅門外的拴馬椿，等等。它們的功能各不相同，有的具有實用的物質功能，如拴馬的石柱；有的具有標誌性的功能，如華表與墓表；有的只有精神上的功能，如記載家族榮譽的功名柱。它們在形體上也有大小粗細之分，但都呈高而瘦的柱子狀，與一座建築相比它們的形體都不大，但都獨立存在，所以藉助文章中小品文的稱呼，將它們稱為"建築小品"或"小品建築"。

北京天安門前華表

清皇陵泰陵墓表

廣東潮州開元寺經幢（1）

廣東潮州開元寺經幢（2）

山西榆次常家祠堂前功名柱與住宅拴馬樁

　　這些小品建築雖然不大，但它們和其他建築一樣都是一個實體，既講究外部的造型，也力求表現出一定的人文內涵，本書所要說的，正是這些建築立柱、華表、墓表、經幢、功名柱、拴馬樁等，談談它們的形式與內容。

建築立柱

凡建築，只要是應用框架結構的，無論採用古代的木料、石料，還是現代的鋼材、混凝土，柱子都是不可缺少的一部分，它將上面屋頂和一層層樓板的重量傳遞至地面，所以，柱子的堅固與否直接關係到整座建築的安危。

中國建築的木柱子

中國古代建築如果與西方古代建築相比，最大的區別就在於中國採用的是木結構體系，而西方採用的是石結構。中國建築木結構的基本形式是在地面上立木柱子，柱頭上架設水平方

1. 柱子	6. 角脊	11. 垂脊
2. 樑	7. 檁	12. 正吻
3. 枋	8. 脊檁	13. 山牆
4. 枋墩	9. 椽	14. 面闊
5. 瓜柱	10. 正脊	15. 進深

中國古建築木結構圖

向的樑，柱子之間用枋聯結，多層樑組成坡形的屋頂，從而組成了完整的房屋構架。在這裏，木柱子既重要，其位置又處於房屋四面的外側，最貼近人們的視線，所以其形象受到重視，歷代工匠都注意這些柱子的造型處理。

一、木柱子的整體加工。木柱子其橫剖面不論是圓是方，其形都呈細高狀直立於地面，為了不影響柱子在結構上的承重作用，多不在柱身上作雕刻處理。垂直於地面的柱子，柱身細而高，上下一般粗，看上去不免顯得呆板，於是工匠對這些柱子做了一些整體上的加工，即在柱子的上、下兩頭將柱身略略變細，變成一根兩頭略小中間較粗的立柱，因為其形如織布用的梭子，所以稱為"梭柱"。

梭柱圖

河北定興縣有一座八角形的石柱，建於北齊天統五年（569 年）。石柱上端有一座不大的石屋，石屋四柱三開間，這四根石柱都被加工為梭柱形，使立柱雖矮而粗但卻不顯呆拙，這是至今見到建築上梭柱的最早實例。

宋代朝廷編制刊行的《營造法式》是一部記錄宋代建築設計與施工的專著，在書中關於立柱的部分

剎梭柱之制

柱中線垂直

用柱之制:若殿閣即徑
兩材兩栔至三材,若廳堂
柱即徑兩材一栔,餘屋即
徑一材一栔至兩材。若
廳堂等屋內柱,皆隨舉勢
定其短長,以下檐柱為則。
若副階廊舍,下檐柱雖長
不越間之廣。至角則隨
間數生起。(生起之制,見
大木作制度圖樣)

凡梭柱之法,隨柱之長
分為三分。上一分又分為
三分,如拱卷殺漸收至上徑
比櫨枓底四周各出四分。
又量柱頭四分,緊殺如覆盆
樣,令柱頭與櫨枓底相副。
其柱身下一分殺令徑圍與
中一分同。

凡造柱下檟,徑周各出柱
三分,厚十分,下三分為平,其
上並為欹。上徑四周各殺
三分,令與柱身上下勾平。

凡立柱並令柱首微收向
內,柱腳微出向外謂之側腳。
每屋正面,隨柱之長,每一尺
即側腳一分,若側面每長一
尺即側腳八厘。至角柱其
柱首相向,各依本法。

若樓閣柱側腳,只以柱上
為則,側腳上更加側腳,逐層
微此。塔同。

1/3柱高
1/3柱高
1/3柱高

柱徑
殿閣42-45分°
廳堂36分°
餘屋21-30分°

4分

4分

1/3柱高
1/3柱高
1/3柱高

平柱正面

宋畫中有此式柱腳

《營造法式》梭柱圖

專門講了梭柱的做法。即將柱子從上到下等分為三段，在上下兩段中又等分為三段，各在其中的中段分別向上、向下捲剎，從而形成為上下略比中段細的梭形柱子。柱子上下兩端各與柱頂上的斗栱和柱下的柱礎相接，而斗栱比柱礎小，因

河北定興義慈惠石柱圖

而又使得梭柱上端比下端細，使梭柱在總體造型上更顯穩定。官方的《營造法式》上既有了梭柱的固定做法，所以，梭柱的應用應該是一種普通的做法了。但在至今能見到的古代建築實例中，這種梭柱並不多見，在浙江武義延福寺大殿（建於元代）和各地少量建築中尚能見到，而大多數建築的柱子只在柱的上段有捲剎，下段與中段同等粗細直至地面，嚴格地講，這類柱子不能稱為梭柱，但這種上段有捲剎的柱子畢竟要比上下等粗的柱子顯得俊俏一些。

二、木柱柱身加雕飾。建築除了提供人們活動場所的物質功能之外，還有藝術上的表現功能。為了增添建築的藝術表現力，工匠自然看中了這些處於建築正面顯要位置上的柱子，所以，除了對柱子做整體上的梭柱加工之外，在有的柱子上還加了雕塑裝飾。

遼寧瀋陽的故宮是清代太祖努爾哈赤和太宗皇太極的皇宮，宮內的大政殿與崇政殿分別是兩位皇帝舉行皇朝大禮的殿堂，相當於明代紫禁城內的太和殿。努爾哈赤為滿族人，在他逐步壯大勢力，能與明朝對抗並終於建立後金的過程中，他深知作為遊牧民族起家的滿族要統治強大的漢族，必須要在軍

遼寧瀋陽故宮大政殿簷柱

事、政治、文化等各方面都學習先進的漢族。當他在瀋陽建造清代第一座正規皇宮時，雖然在總體規模和建築形制上還不能與明代在北京的紫禁城相比，但在細節上仍用了多種辦法表現了這座皇宮的重要與氣勢。例如，用琉璃磚、瓦裝飾宮殿的屋頂與牆體。作為皇帝象徵的龍更得到廣泛的應用，在室內的天花、藻井、樑枋上都有龍的彩畫，在室外的博風板，山牆墀頭上用琉璃龍裝飾，在石欄杆和隔扇門的裙板上也有石雕與木雕的龍。最突出的還是大政殿前簷兩根立柱上各有一條蟠龍。木雕的龍身盤捲在柱身上，龍頭與前爪探出柱外，面向中央，在中間樑枋上有一顆火焰明珠，組成一幅雙龍戲珠的場景。在崇政殿內皇太極所用的龍座前也有兩根立柱，柱身上也各有一條蟠龍，金色的龍身盤捲在紅色的柱子上，柱身還畫滿了朵朵藍色雲彩，組成一幅神龍遨遊雲天的景象。今日所見的北京紫禁城的太和殿是清代康熙皇帝時期重建的殿堂，殿內處於中央位置的六根立柱也是蟠龍金柱，但是它與瀋陽故宮的蟠龍柱不同，這裏不用木雕的龍而是在柱身上用瀝粉繪製蟠龍，近觀有龍，遠望只是六根金柱，從而保持了大殿內部空間的完整與嚴肅性。

龍既象徵皇帝，因此，明、清兩代朝廷都有規定，除皇帝所用建築之外，不許用龍作為裝飾主題。這種禁令在京城尚能得到遵行，但遠出京城到各地卻不能做到了。這是因為在漢高祖自稱為是龍之子之前，龍早已經是中華民族的圖騰象徵。逢

年過節時的舞龍燈、賽龍舟、耍獅子早就成為各地民間習俗，在廣大民眾心理上，龍成為神聖與喜慶的象徵。所以，在各地區的一些重要建築上，如寺廟、祠堂上常可見到龍的裝飾，其中也包括蟠龍立柱。

瀋陽故宮崇政殿龍柱　　　　　　　北京紫禁城太和殿金龍柱

山西太原晉祠有一座聖母殿，創建時間不詳，北宋天聖年間（1023 — 1032 年）重建，殿內供奉周武王之妻、周成王之母，故稱 "聖母殿"。大殿面闊七間，在正面的八根木簷柱身上，各有一條蟠龍繞柱，龍身盤繞柱子達三圈之多，龍頭均探出柱身面向中央開間，形成八條蟠龍左右相拱之勢，大大增添了這座七間大殿的氣勢。

山西太原晉祠聖母殿簷柱

四川峨眉山飛來殿簷柱

　　四川峨眉山有一座道觀飛來殿，殿不大，只有三開間，單簷歇山頂，但在正面中央的兩根柱身上卻用了泥塑的蟠龍作裝飾，也是龍頭探出柱身外，加上正面立柱、樑枋相交處的雀替也做成了龍頭，所以，殿中央開間上同時出現了六個龍頭。當地民間傳說古時當地百姓生活很貧苦，天災人禍不斷，天神為了拯救百姓，命飛龍托天落於山上，從此風調雨順。在這裏，龍柱與百姓的命運聯繫在一起了。

　　三、南傳佛教、藏傳佛教佛寺的木柱。在雲南西雙版納地區盛行南傳佛教，佛寺大殿裏供奉著高大的佛像，佛殿高大，殿內的柱子也顯得粗而高。為了營造佛殿的神聖氣氛，多在這些柱子外皮油飾以紅色，在紅色的底子上再以白色繪出蓮花和捲草等作裝飾，講究的佛寺則用金色繪製花飾，花飾多集中在柱

雲南西雙版納佛寺大殿立柱

身下段以便於人們觀賞。這些經過裝飾的柱子和用同樣方式裝飾的樑枋交構在一起，組成南傳佛寺特有的一種環境氛圍。

　　在西藏地區的藏傳佛教的佛寺，它們的殿堂內部用木結構，四周圍築磚、石的厚牆，牆面塗成大紅、大白，配以金光閃爍的屋頂，豎立在山坡之上，在西藏地區特有的藍天襯托下，具有一種特殊的十分濃豔與粗獷的美。步入這些殿堂，一根根方形的、八角形的木柱子排列在樑架之下，每根柱子頭上都頂著一條替木，承托著上面的樑枋。替木表面在紅色的底子上用藍、綠等色繪製植物花草紋，有的還有小佛像。替木下的

柱身也滿塗紅色，在柱頭與替木相交處也有花草裝飾。柱頭以下，簡單的只在柱身上畫以黃色或金色的線條作裝飾；複雜的則用藍、綠、白、黃、金諸色繪出植物花草紋組成的一段裝飾，放在柱身的中段。帶花飾的紅色立柱與同樣繪有彩飾的樑枋組成的室內空間，同樣具有一種濃烈和粗獷的美。

西藏大昭寺千佛廊立柱

西藏色拉寺措勤大殿立柱

西藏桑耶寺烏策殿立柱

西藏布達拉宮白宮內立柱

四、清真寺木柱。清真寺是伊斯蘭教信徒禮拜的場所。伊斯蘭教產生於七世紀的阿拉伯半島，在長期的實踐中，形成了與天主教、基督教教堂所不相同的、具有鮮明特色的伊斯蘭教教堂建築。這些特徵有的是由於該教特殊的教義而形成的。例如，伊斯蘭教最主要的活動禮拜，即眾教徒向該教聖地麥加的方向進行祭拜，這種禮拜除了每天分散進行之外，每個星期五還要集中到教堂進行，所以，教堂需要有面積很大的禮拜殿堂，同時還產生了供阿訇登高召喚眾教徒來做禮拜的"宣禮塔"。伊斯蘭教的真主是安拉，而安拉是無所在無所不在、沒有具體形象的聖者，所以，該教反對一切偶像崇拜。除了在禮拜殿裏不設偶像，只在聖城麥加的方向設立聖壇供教民禮拜外，還規定在所有裝飾中都不用人和其他一切動物。伊斯蘭教教堂還有一些特徵是在當地技術和文化影響下，經過長期實踐而逐步形成的。例如，大面積禮拜殿的圓拱形屋頂；牆上開設的尖券形門窗和龕；喜歡用彩色瓷磚貼在牆面上作裝飾；室內天花、藻井和柱子的裝飾，等等。

　　伊斯蘭教傳入中國的時間是在唐朝永徽二年（651 年），在當時以及之後的數百年間，主要通過陸地和海上的絲綢之路傳至內地。其中陸上的通道是自阿拉伯經波斯、阿富汗而至我國的新疆，再經青海、甘肅等地而至唐代都城長安。由於新疆所處的自然環境與地理位置與西亞地區很接近，該地區的少數民

族在歷史上與西亞地區各民族也有千絲萬縷的聯繫，他們在文化背景、生活習俗上都有相近和相同之處，這眾多的因素使新疆地區的清真寺較多地保留了阿拉伯地區伊斯蘭教堂的形式與風格。這種風格隨著該教向內地的傳播而逐漸削減，清真寺也成為合院式的寺廟了。正因為如此，我們今天還能從新疆地區的一些清真寺裏見到伊斯蘭教堂原創型的形制，其中在木柱子的製作與裝飾上也表現得十分明顯。

　　新疆喀什有一座艾提尕爾清真寺，是該地區規模最大、最著名的伊斯蘭教堂。它在外貌上具有高大的門樓和宣禮塔，

新疆喀什艾提尕爾清真寺

艾提尕爾清真寺禮拜堂（1）

尖券形的門窗與壁龕，彩色瓷磚裝飾的牆面，這些都表現出了阿拉伯伊斯蘭教堂原創型的風格。該寺有一座面積很大的禮拜堂。面寬達一百四十米，進深二十米，可以容納上千信徒同時禮拜。就在這大面積的禮拜堂中，工匠用了一百四十根木柱子支撐起屋頂。禮拜堂有寬闊的外廊，成排的柱子十分明亮地呈現於人們眼前。高而細的木柱呈八角形，在每根木柱的下段，也就是最接近人視線的部分，工匠在柱身表面做了一些細緻的雕飾，這些雕飾由於起伏不大，不至於損害立柱的堅固。通身

艾提尕爾清真寺禮拜堂（2）

綠色的成排立柱，與潔白的天花、牆壁相配組成色調清新的空間，表垷出真主的聖潔。

在新疆喀什還有一座阿巴和加麻劄。麻劄即墓地，這是埋葬阿巴和加家族的一座規模很大的墓園，園中還附設有多座清真寺禮拜堂，在這些殿堂內我們見到了另一類木柱子。這幾座禮拜堂面積有大有小，也都用成排的木柱支撐著屋頂。柱身八角形，與別處不同的是柱身上下都充滿了雕飾。全柱可分為柱頭、柱身與柱礎三部分。其中柱頭裝飾最豐富，在周圍雕出眾多的小龕，尖頂的小龕上下多層相疊，包圍在柱頭四周，像一朵盛開的花朵冠戴在立柱頂端。柱身又分為上下兩段，上段只

新疆喀什阿巴和加麻劄清真寺

阿巴和加麻箚清真寺禮拜堂柱子

在八個楞角上雕出線角作為裝飾，而下段即最接近人視線的部分作為重點，上下又分作幾節，或圓或八角，表面雕出花瓣或繪出植物花葉，近觀十分細緻。柱礎比較簡潔。所有這些立柱上的裝飾，一是遵守伊斯蘭教規，即不用動物而完全用植物和幾何紋樣作裝飾主題；二是這些柱子，儘管都呈八角形，裝飾的上下分段，裝飾主題上都相同，但在色彩和主題形象上卻互

禮拜堂柱子柱頭（組圖）

不雷同。例如，柱身上段，同樣是八角形柱身加棱角裝飾，有紅色柱身藍色線角的，有綠柱身黃線角的，也有藍柱身黃線角的，更有紅底黃花柱身與線角的。這種既有統一又互不雷同的柱子裝飾，構成一幅五彩繽紛的室內畫面。

這種阿拉伯、伊斯蘭教風格的裝飾，不會憑空產生而應該是有源頭的。察看一下阿拉伯地區的眾多古代伊斯蘭教堂，就可以看到這種柱子的裝飾。例如，在土耳其的迪夫里伊清真大寺的北大門就有尖頂小龕的柱頭裝飾；在印度德里伊爾圖特密斯墓室內見到的石料柱子，呈八角形，柱子上下充滿雕飾，其

土耳其迪夫里伊清真寺柱子（組圖）

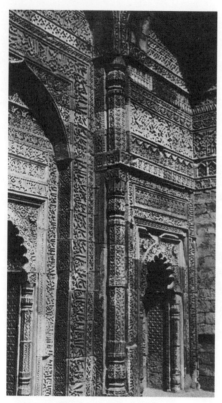

印度德里伊爾圖特密斯基室石柱

裝飾的分段和花飾，與新疆阿巴和加麻劄內禮拜殿的柱子十分相像，只是一為石柱，一為木柱。目前還無法說明它們之間準確的淵源關係和傳承的過程，但它們在形象上的相似和相同應該不是偶然的。

中國建築的石柱子

　　由於中國古代建築長期採用木結構，所以慣用木柱子，但這並不能說中國就沒有使用石柱子的地方。在陵墓建築的地下墓室部分，為了堅固耐久，也用石柱。在南方一些多雨潮濕的地區，有些廳堂的四邊外簷柱子，為了避免雨水對柱子的浸濕，也用石柱替代木柱；有的只把這些簷柱的下段用石，而上段仍為木，變成木石混用柱。西方古代一些神廟、教堂等公共建築長期採用石結構，所以普遍地應用石料柱子。在介紹中國建築石柱子之前，有必要先介紹一下西方古建築的石柱子情況。

福建廈門南普陀寺石木混合柱　　　　　　　　廣東潮州建築石料簷柱

一、西方古建築的石柱子。自古埃及、古希臘、古羅馬直至歐洲的文藝復興，西方古代社會出現過無數的神廟、教堂、宮室、鬥獸場、浴場、圖書館、府邸等大型的公共建築，在這些建築上多有成排的石頭柱子，這些柱子不但形體高大而且還附有各種雕飾，它們極大地增添了建築的藝術感染力，其中以古希臘、羅馬時期的石柱子發展得最為完美。

希臘地處歐洲之南部，地中海之北，東、西分別與波斯帝國和意大利為鄰，它由雅典、斯巴達、奧林匹亞等小城邦聯合

梵蒂岡聖彼得教堂柱廊　　　意大利威尼斯總督府柱廊

而成。這裏具有優越的自然條件和便利的海上交通，因此很早就開展了海上的商業貿易，使經濟得到很快的發展。公元前八世紀這裏還是一個奴隸制國家，但是由於建立了奴隸制的民主共和政體，從而促進了科學、技術和文化的全面發展。正是在這樣的政治、經濟的環境下，希臘的城市得到迅速生長，城市中出現了神廟、競技場和劇場等多類公共建築。公元前五世紀，雅典人為慶祝對波斯帝國戰爭的勝利，重建了規模宏大的雅典衛城，集中地展示了那個時代古希臘人在建築上的最高成就，使衛城上的帕特農神廟、山門等成為古代建築不朽的典範。

希臘雅典帕特農神廟

在歐洲南部，氣候既多雨又有熾烈的太陽照射，為了遮陽、避雨和通風的需要，在這些大型的公共建築四周加一圈柱廊成了必然的選擇。同時，這些柱廊又成為一種公共場所，市政和商業部門在這裏舉行集會，人們在這裏聚會和進行商貿活動。所以，柱廊成了各類公共建築重要的組成部分，它不但具有實用功能，還增加了這些建築的藝術性。建築師與工匠越來越把注意力集中在這些組成柱廊的石頭柱子上，研究它們的造型，琢磨它們的裝飾。正是在這樣的情況下，普通的石柱子的造型不斷得到完善，經過數百年的實踐，終於形成了一種相對固定的制度，這就是西方古代建築的“柱式”。

所謂柱式是指由柱子的上下組合而成的全稱，它由簷部、柱子、基座三部分組成，其中的每個部分又分為若干小的部分，為了簡化在這裏只介紹柱子的部分。柱子形體細而高，自上而下分為柱頭、柱身和柱礎三部分。自柱身高度的三分之一開始，其斷面逐漸縮小到頂端與柱頭相連，一般柱身頂端的直徑為下端的四分之三至三分之二，這種向上收縮的方法稱“收分”，收分有的成直線，有的成略向外突的曲線，與同中國木柱子柱身上段的捲剎。這樣的收分在視覺上能夠增加柱子的穩定感。由於各類建築的大小不同，在藝術形象上的要求也不相同，所以無法規定柱式的固定尺寸。為了求得柱式各部分之間的協調和總體上的合宜，特別把柱身下端橫斷面之半徑作為基

檐部

柱子

基座

柱式圖

本的度量單位，稱為"母度"。凡柱身、柱頭、柱礎之高，以及柱式簷部、基座的各部分皆以此"母度"為單位定出大小，這種看似呆板機械的做法既能保證柱子在結構上的安全，又能保持合宜而得體的造型。

　　古希臘人在探索"柱式"上花費大量精力，經過不斷的實踐創造出了這個時期的三種柱式，即陶立克、愛奧尼和科林斯。它們在造型上除了整體的粗壯和峻峭之不同外，主要表現在柱頭的形象上：陶立克柱式的柱頭是由方形冠板和方板下圓形的饅形托組成；愛奧尼柱式的柱頭是由柱上的植物形雕飾和其上兩邊伸出的渦捲組成；科林斯柱式柱頭是由下面有成排的植物莨苕葉和其上向四角伸出的渦捲組成。這些柱頭包括柱式形象的產生自然都經歷了相當長時間的不斷修改、充實而成定制。

陶立克式　　　　　愛奧尼式　　　　　科林斯式

古希臘三種柱式圖

關於這些形象最初來源，西方學者多有不同的認識，以最簡單的陶立克柱式為例，有的學者認為是繼承原來木柱子的形態而保留下來的。早期建築多用泥磚牆和木料柱子，當為了房屋的堅固而逐漸改為石結構後，所用石柱子不免仍採用原來木柱子的形式。例如，木材做柱由於自然生長使木柱子上部比下部細小，石柱子仿此而做成上段收分；木料柱身上經過人工用斧子加工而留下的許多菱形小面，在石柱上即形成為成排的溝槽；木柱子為了更穩妥地承托上面的橫樑而在頂端置放一塊比柱子剖面大的墊板，由此保留到石柱子上而成為向四周挑出的柱頭。當然也有的學者不同意這種認識，他們認為石柱子的種種形態都是由建築師與工匠依據石料本身的特性而逐步創造出來的。不管怎麼認識，這三種柱式的出現都表現了古希臘的建設者力圖創造出一種形式，使它們除了符合房屋結構的要求以外，還能表達出某種藝術上的感染力。事實也如此，誠如古希臘人所希望的那樣，我們從陶立克柱式上的確能感到一種粗壯、堅實之美，彷彿具有一種男性人體的陽剛之美；而在科林斯柱式上卻能感到另一種峻峭、華麗之美，具有一種女性的靈秀之美。

　　古羅馬時期在應用古希臘的柱式中又創造了兩種新的柱式，即比陶立克柱式更為簡練的塔斯干柱式，以及由愛奧尼和科林斯兩種柱頭相疊加的複合式柱式。公元十五世紀，意大利

| 羅馬塔斯干柱式 | 羅馬複合柱式 | 上：希臘陶立克
下：羅馬陶立克 | 上：希臘愛奧尼
下：羅馬愛奧尼 |

古羅馬柱式圖

進入文藝復興時期，在歐洲各國建造的大量教堂、宮室、府邸等建築上廣泛地應用了希臘、羅馬時期的各種柱式，在大量應用和對古老建築深入測繪和研究的基礎上，他們對各種柱式制定出了嚴格的形制，各部分之間規定有一定的比例關係，從而使柱式成為一種法式。從古希臘、古羅馬而至文藝復興，時間經歷了兩千多年，石料建築的柱式由初創而發展成法式，其中凝聚了無數建築師和工匠的智慧與精力，柱式在長時間的建築創作中無疑地起著十分重要的作用，在各個時期都創造出不少不朽的經典作品。

二、中國古建築的石柱子。在扼要介紹了西方古代建築的石柱子之後，可以回頭看看中國古建築的石柱子。

在南方一些潮濕多雨的地區，為了防止雨水對木柱子的浸濕，一些廳堂等建築的外簷柱用了石柱，或者下石上木的混

歐洲文藝復興時期建築

廣東潮州祠堂的石柱

合柱。這些石柱的整體造型都和木柱子相同，但既為石料柱，工匠也多利用石料的特徵在柱子上進行雕鑿等裝飾處理。在一些寺廟殿堂的外簷柱子上，常能見到在柱身上懸掛木楹聯，楹聯的內容多為與廟堂有關的詩詞駢句，而當這些木柱子換成石柱子後，這類楹聯就直接書刻在柱身上了。淺色的花崗石或青石，刻上字句，有的還將字體染成金色、藍色或者綠色，使楹聯不但表達了內容，而且還具有裝飾效果。也有的將石柱的剖

福建廈門佛殿石柱（組圖）

面做成訛角正方形或者瓜棱形的。廣東潮州有一座開元寺，它的山門是五開間，其六根簷柱為下石上木的混合柱，下段的石料部分佔全柱身的三分之二，這部分的柱身為圓形瓜棱柱，上面承托直徑比它略小的圓形木柱，柱下有圓鼓形的石柱礎。

這種對石柱身的裝飾加工最顯著的是龍柱，在前面介紹的木質蟠龍柱都是用木雕或者灰塑的龍體盤繞在木柱身上，而石

廣東潮州開元寺木石混合石柱

山東曲阜孔廟大成殿龍柱

料蟠龍柱卻是石柱身上直接雕出龍體。山東曲阜孔廟最主要的殿堂是大成殿，它是歷朝封建皇帝親臨舉行祭孔禮儀的地方，所以大成殿具有很高的規格。面闊七開間加周圍廊共九開間，屋頂採用最高等級的重簷廡殿頂，鋪黃琉璃瓦，簷下樑枋彩繪和璽彩畫。在大殿正面的十根石柱子身上均雕有蟠龍繞柱，每根立柱上都雕有蟠龍兩條，一上一下，中間雕有寶珠和朵朵祥雲，下端雕有水浪紋和山石，構成一幅在雲水中雙龍戲珠的立體場景。一排龍柱柱身高約六米，柱粗近一米，但由於柱身龍紋均採用起伏較大的深雕，因此這成排的柱子顯得粗壯有力而

孔廟大成殿山面八角石柱及局部（組圖）

不笨拙。大殿進深五間，兩側簷柱也用石柱，但不是龍柱，而是在八角形的柱身上用極淺的近乎線雕的手法雕出植物花葉等裝飾，遠觀不易覺察，近看又很細緻。這兩側的八角石柱使正面的十根龍柱更加突出，極大地增添了大成殿的表現力。在中國古代龍是皇帝的象徵，明、清兩代朝廷都規定除皇家建築之外不許用龍作裝飾，大成殿既為皇帝祭孔之殿堂，在這裏用蟠龍大柱自然也不算逾規了。但在各地民間，也如同木柱子上用龍一樣，這種蟠龍石柱也出現在各地一些寺廟的殿堂

上。在廣東潮州開元寺的觀音閣和浙江奉化溪口的雪竇寺藏經閣上都用了石雕的蟠龍石柱，儘管這兩座殿閣都是近代重建的，但從中也可以看到神龍的象徵意義在百姓心中的地位。

廣東潮州開元寺觀音閣石龍柱

浙江奉化雪竇寺藏經閣石龍柱

除了在柱身雕刻神龍和植物等花飾以外，還見到一種對柱身整體形象加工美化的石柱子，廣東潮州彩塘鎮金沙村有一座從熙祠堂，我們在這座祠堂裏可以見到多種形狀的石柱子。潮州市地處廣東省東北部，韓江三角洲地帶，物產豐富，交通便利，自古以來出外經商者多，自隋朝有潮州建置至今已有一千四百餘年的歷史，現為國家歷史文化名城。潮州地區的木雕藝術遠近聞名，在建築、家具、神器上多有表現，由於喜好

1. 門廳門廊柱
2. 門廳外側柱
3. 門廳內側柱
4. 拜亭外角柱
5. 拜亭內角柱
6. 祀廳前廊簷柱
7. 祀廳外柱
8. 祀廳內柱
9. 廊房柱

祀廳
拜亭
廊房
門廳

廣東潮州從熙祠堂平面示意圖

在木雕表面塗金，顯得金碧輝煌，被稱為"金漆木雕"，潮州成為與東陽齊名的國內著名的木雕之鄉。從熙祠堂是當地旅居馬來西亞的著名華僑陳旭年在自己家鄉建造的祭祖祠堂。它是當地金沙村的中心建築，所以，陳旭年花費巨資，請遠近著名工匠，經十四年之久，將這座祠堂建得十分講究。

這座建築不但充分應用了當地的木雕藝術，而且為了建築的堅固和持久，也充分應用了石雕藝術來裝飾祠堂。祠堂本身並不大，前後只有兩進，前為門廳，後為祀廳，兩側有廊屋圍合成院，在祀廳之前，有一拜亭立於天井之中。在祠堂入口的門廳上，除了用石柱子外，柱上的樑枋、雀替、垂柱等都用石料製作，在這些構件表面都有雕刻裝飾。在祀廳、拜亭和廊屋上除屋頂的樑架為木結構以外，所有立柱皆用石料製成，而且這些石柱隨所處位置不同而採用了不同的形狀。現在讓我們從門廳開始，由前往後來觀察這些石柱。

從熙祠堂門廳石雕裝飾

從熙祠堂門廳石雕構件

從熙祠堂門廳石雕樑架

最前面的門廳面闊五開間，前有三開間的門廊，中央兩根立柱的斷面為正八角，而其中四個斜面為柿花雞心狀，上下同徑沒有收分和捲剎。門廳內立四柱，靠外側二柱斷面為正八角，斷面呈柿花形，為梭柱，上下有捲剎；內側二柱斷面比

從熙祠堂門廳外簷石柱

從熙祠堂門廳外簷石柱柱礎

從熙祠堂門廳內柱

外側柱略小，也是正八角柿花形，但上下同粗無捲剎。天井
內拜亭四角各有二柱，一外一內，外角柱斷面為正八角，每面
均為柿花形，因而總體上接近圓形，上下直立無捲剎；內角柱
斷面為正八角，斜邊呈柿花形，上下亦無捲剎。祀廳前廊簷柱
斷面為四方雙棱角，上下無捲剎；廳內外柱斷面為四方圓角線，
上下無捲剎，內柱斷面為正八角，上下有捲剎的梭柱，天井兩

從熙祠堂門廳內柱柱礎（組圖）

側廊房各用四根立柱，斷面為四方訛角，上下無捲剎。

　　祠堂從外至內，因位置不同而有九種不同的石柱，它們的斷面或方或八角，各具有不同的邊角處理，柱身也有是否為梭柱之分，具有明顯上下均捲剎而成梭柱的只有門廳和祀廳內的中央立柱，可見用梭形柱是表示了立柱位置的重要。這些不同

從熙祠堂祀廳內柱（組圖）

從熙祠堂祀廳內柱柱礎

從熙祠堂拜廳二柱

從熙祠堂拜廳二柱柱礎

從熙祠堂石柱子（組圖）

從熙祠堂石柱子的柱礎（組圖）

從熙祠堂石柱礎（組圖）

廣東潮州石柱子

的外理，除了因立柱所處位置不同，結構上需要不同而採取不同大小的斷面之外，其他在柱身和柱礎上所用的不同線腳似乎沒有一定之規，很可能是隨工匠的意願和不同愛好而決定。但這些柱子和祠堂的石雕、木雕的樑枋等構件一樣，都顯示出古代工匠無比高超的技藝。當我們仔細觀賞那樑枋上人物、植物所組成的畫面，以及那玲瓏剔透的石雕垂花柱頭，不由發出深深的驚歎。而屹立在樑枋下的柱子呢，它雖沒有人物、植物的雕刻，只有直立的柱身和花瓣狀的柱礎，但只要細細地觀察，甚至親手去撫摸，那些完全用手工在堅硬的石料上鑿出來的高大柱身和如花的柱礎竟找不出一處破損與瑕疵，上下捲剎的柱身顯得如此柔和而富有彈性，它們與那些雕樑畫棟一樣，同樣表現了古代工匠的無比智慧和精良手藝，他們創造的這些石柱比一般木柱更富有藝術的表現力。

華表

1949 年 10 月 1 日，毛澤東在北京天安門城樓上向全世界宣告中華人民共和國中央人民政府成立了。自此以後，這座昔日明、清兩代封建王朝的皇城大門就成了共和國的象徵，天安門廣場也成為全國的政治中心，各地民眾到北京總要到天安門留個影以資紀念。當人們走近天安門時就會發現，這座城門不但有高高的城牆和牆上的大殿，而且在城樓前面還橫跨著一條金水河，河上架著五座石橋正對著城樓下的五個門洞；同時在金水河前屹立著兩根高高的名為"華表"的石柱，河水的南北兩邊還各有兩隻蹲坐在須彌座上的石頭獅子守衛著城樓。正因為有了金水河、石橋、華表和石獅子的烘托，這座城樓才更顯宏偉。

　　在這裏人們不免要問：華表是什麼？它是怎樣產生的？它又有什麼功能？

華表的起源

　　漢代著作《淮南子·主術訓》中記："堯置敢諫之鼓，舜立誹謗之木。"《後漢書·楊震傳》中也記有："臣聞堯舜之時，諫鼓謗木立之於朝。" 這裏說的諫鼓即在朝堂外懸鼓，如臣民有意見就來擊鼓，帝王聽見後讓臣民進去面諫。謗木即在大道街口豎立一根木柱子，臣民有意見可書寫在木柱子上。當時誹謗一詞是指議論是非，指責過失，並非今日為貶義之詞。

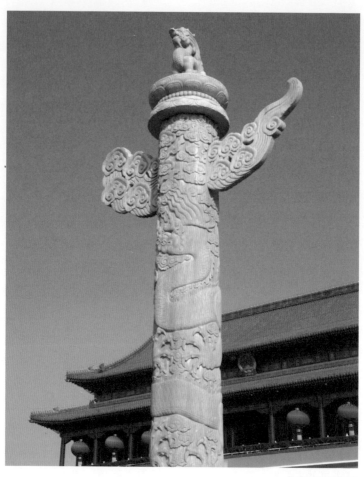

北京天安門華表

　　柱子

為什麼在堯舜時代產生了諫鼓與謗木？堯、舜皆為黃帝後代，先後都擔任過部落社會的大酋長，傳說堯在帝位時，諮詢族長，經推舉舜做繼位人。舜登位後又諮詢族長，推舉禹做繼位人。這就是中國歷史上有名的"禪讓"之說。但這種制度只傳了四代就被子襲父位替代了，從此開始了中國古代社會長期的帝王世襲制。後代的政治家自然把堯舜時代的禪讓制當作理想的民主制度，於是堯舜時代也成了中國古代政治上理想的開明時代。堯舜時期在中國歷史上還處於新石器時代，生產力水平十分低下，生活上吃的是半生的野獸肉，穿的是粗布衣，冬季還要披著獸皮抵禦寒冷，整個社會尚處於原始公社時期。在《禮記》的〈禮運篇〉中把這個時代描寫為："大道之行也，天下為公，選賢與能，講信修睦，故人不獨親其親，不獨子其子。使老有所終，壯有所用，幼有所長，矜寡孤獨廢疾者，皆有所養。男有分，女有歸。貨惡其棄於地也，不必藏於己。力惡其不出於身也，不必為己。是故謀閉而不興，盜竊亂賊而不作。故外戶而不閉，是謂大同。"在這樣的大同世界裏，出現了象徵民主的諫鼓與謗木就順理成章了。只不過當時的文字還不發達，我們至今能見到的還只是在陶器上刻劃的像符號一樣的簡單文字，要用這樣的文字書寫在木柱子上以表達自己的意見還很困難。歷史進入商代（前 16－前 11 世紀），文字比以前發達了，已經能夠在龜甲和獸骨上書刻文字，繼而又在銅器上刻寫

文字，這就是古代的甲骨文與金文。但是提供書寫意見的謗木卻不起作用了，豎立在街頭要道的謗木逐漸變成為一種城市的標誌性木柱。所以，名稱也改為"表木"。木料的柱子立在露天，經不住日曬雨淋很容易損壞，於是石料代替木料，昔日的木柱子變為以後的石柱。這就是石柱子華表的起源和發展軌跡。

華表的形制

華表是什麼樣子？晉人崔豹在《古今注》說："堯設誹謗之木，何也，答曰：今之華表木也，以橫木交柱頭，狀如華也，形似桔槹。"桔槹是古代井上汲水的工具，形狀是一根長杆，頂端綁一個水桶，將長杆伸入井中以桶取水。在江南農村，如今還能見到這種用竹竿、水桶製成的桔槹。所以，華表就是頭上有橫木或其他裝飾的一根柱子。

華表多立於城市的路口要道上，所以，在橋樑的兩頭往往可以見到這種華表。北魏楊衒之著《洛陽伽藍記》中記有："宣陽門外四里，至洛水上，作浮橋，所謂永橋也，……南北兩岸有華表，舉高二十丈，華表上作鳳凰似欲沖天勢。"宋代畫家張擇端在《清明上河圖》中展示了在虹橋的兩頭路邊各立著一根木柱，這應該是當時的華表。它的形狀為柱子頭上有十字交叉的短木，在木柱頂端立有一隻仙鶴。當木料柱子被石料柱子

替代後，石柱子仍然保持著原來木柱華表的形式，即在細長的柱身上方有橫板，柱頂端立有禽獸作裝飾，這應該是華表最初的、也是最基本的形式。

宋代《清明上河圖》中的華表

從最初的堯舜時代設謗木開始到以後成為路標的華表，其中經歷了漫長的時期，遺憾的是至今未發現有早期的華表實物留存下來，如今我們能見到的華表實物只有明、清時期的少量華表了，所以，只能依據這些實例來觀察華表的形制。

華表的基本形制可以分為三部分，即柱頭、柱身和基座。

柱頭：華表的柱頭上都有一塊圓形的石板，稱"承露盤"。承露盤起源於西漢，漢武帝在神明台上立一銅製的仙人，仙人

高舉雙手放在頭頂上，張開手掌承接自天而降的露水，皇帝喝了露水就可以長生不老，後人將這種仙人舉手承接露水稱為“承露盤”。北京北海瓊華島上就有一座仙人托盤之像，在一根雕有盤龍的石柱上有一圓形的石盤，上面站立著一位銅製的仙人，雙手高舉托著一隻圓形托盤以承接天上的露水，這是一座很完整的承露盤形象。後來凡在柱子上有圓盤或圓形石板，不論是否有仙人托舉都稱為承露盤，所以，在華表柱上的圓形石板也被稱為承露盤。這裏的承露盤由上下兩層蓮瓣組成，中間有一圈圓形小珠相隔。在承露盤上立著一隻石雕小獸。這種在華表頂端立小禽小獸的形式由來已久，《洛陽伽藍記》中記載的洛水上永橋兩頭的華表上就立著一隻鳳凰，鳳凰被稱為鳥中之王，很早就與龍、虎、龜並列為四神獸之一，後來又與象徵帝王的龍相配，成為皇后的象徵。總之，鳳凰在禽鳥中具有神聖與富貴吉祥的意義，將它用在華表上自然增添了華表的人文內涵。在《清明上河圖》中虹橋兩頭的華表上立著一隻仙鶴，鶴生有長長的脖子、細高的腿，亭亭玉立，在禽類中不僅形象美而且還具有長壽的象徵意義，所以在建築裝飾中常見到它的形象。如今在虹橋頭的華表上還附有一段傳說：漢代有一位遼東人丁令威在靈虛山學道成仙後，化為仙鶴飛回汴梁落在城裏的華表柱上，有少年見了要用箭射鶴，仙鶴忽作人言道：“有鳥有鳥丁令威，去家千年今始歸。城郭如故人民非，何不學仙塚壘壘。”

北京北海承露盤

北京大學華表頭上（組圖）

意思是為人世間的變遷無常而感歎，還不如遁世避俗去學仙。

　　現在看看明、清兩代華表頂上的小獸，它的名稱為"犼"，也是一種神獸，它的樣子可以和中國古建築上常用以作裝飾的諸種小獸相比。小獸用得最多的是在殿堂建築屋頂垂脊上的小獸系列，在北京的紫禁城宮殿屋頂上用得最多的是九隻小獸，它們分別是龍、鳳、獅、天馬、海馬、狻猊、押魚、獬豸、斗牛，由前往後順序排列，它們都蹲坐在屋脊上，其形象遠望似乎區別不大，但近觀仍各具特徵。如鳳為鳥類頭，有長尾，獅頭上有捲形鬃，天馬有翼，海馬有鱗，獬豸頭上有獨角，斗牛頭上有雙角，押魚全身有鱗，等等，這些小獸還多具有特定的象徵意義。而華表上的犼，其特定含義不詳，其形象為昂頭挺胸，四肢站立在承露盤上，其總體造型有點像江蘇南京一帶留

宮殿屋脊上小獸

龍　　　　　　　鳳　　　　　　　獬豸

狻猊　　　　　　　獅

宮殿屋脊上小獸（組圖）

存的南朝陵墓前的石辟邪。犼的頭似龍非龍，似獅又非獅，頭
上有的帶捲形髮髻，有的長髮披頭，身上有鱗，身後都有一長
而粗的尾緊貼犼身。也有華表頂上不用犼的。盧溝橋頭的華表
頂上站立的是一隻小獅子，可能是因為石橋兩側欄杆柱頭上全
部都是用石獅子作裝飾，在華表上也一起用獅子了。

　　柱身：華表柱身細高，在已見的華表石柱中都為八角形，

河北宛平盧溝橋頭華表　　　　　　　北京白雲觀門前華表

華表盤龍柱身

表面有的不加雕飾，有的雕有植物花草，在一些皇家建築前的華表則用雕龍作裝飾。在前面建築立柱的章節中已經介紹過，古代重要的殿堂喜用龍柱作裝飾，借神龍之威以顯示建築之價值。華表既為大道通衢和重要建築、橋樑前的表柱標誌，應用龍柱自在情理之中。一條巨龍盤繞柱身，龍頭朝上，龍神力無比，既能上天又能入地，但龍柱都把龍頭朝天，龍身外滿佈雲朵，構成一幅在祥雲中神龍直沖青天的立體圖像，使華表增添了幾分神威。

在柱身的上方、承露盤的下方有一塊橫穿柱身的石板，在石板上

華表上的雲板

滿佈雲紋，故稱"雲板"。宋代《營造法式》的小木作制度中記載有"烏頭門"的形制，在烏頭門左右兩根立柱的上方各有一塊橫穿的"日月板"，其形式一頭為圓形，另一頭為帶尖三角形，有點像彎月，圓日加彎月故稱日月板。烏頭門又稱"表楬"，它的形狀就是在兩根表楬之間架設橫樑而成門。《營造法式》上注明，烏

《營造法式》上烏頭門

山東曲阜孔廟櫺星門

清陵龍鳳門：孝陵（左），慕陵（右）

頭門"今呼為櫺星門"。所以在山東曲阜孔廟的櫺星門幾根石柱子上方都有這種日月板，在河北遵化的清東陵和河北易縣的清西陵墓道上的龍鳳門石柱子上也有日月板。這些日月板上已經看不見烏頭門上那樣的圓形和三角尖形，但在山東曲阜孔廟的另一座石造至聖門的柱子日月板上看見有圓形太陽的裝飾。從柱子上的雲板設置可以看到華表與烏頭門、櫺星門之間的關係，華表上的雲板雖然已經沒有太陽與月亮的形象，但還保留著一頭大而略呈圓形、一頭尖而長略呈彎月的基本形態，而且表面上滿佈雲紋，所以也稱"日月板"。

　　基座：華表的基座多用須彌座的形式，隨華表八角形的柱身也用了八角形的基座。須彌座原為佛像之座，須彌為佛經中

山東曲阜孔廟至聖門

華表八角形基座

清代須彌座

的山名，佛教的聖山稱須彌山，把須彌山作為佛座可以顯出佛之高貴與神聖。這種佛座隨佛教傳入中國後，不僅用在佛像之下，而且被用作普遍的基座了。它的基本形式為上下兩層枋，上枋承物，下枋貼地，兩枋之間有一層縮進去的束腰，束腰上下用弧線與枋子相連。這種上下大、中間小的造型看上去既穩妥又不顯笨拙。須彌座表面多用蓮瓣等植物紋作裝飾。蓮荷出淤泥而不染，純潔清麗，成了佛教的象徵，它的紋樣被廣泛地用在佛衣、佛座等處。高高的具有標誌性的華表柱立於須彌座之上自然是最穩妥的了。

高高的石柱，柱頂有承露盤，盤上立著一隻小獸，盤下有雲板相配，柱下有基座相承，這就是華表的標準形象。

皇家建築的華表

在這裏，讓我們分別觀察一下皇家宮殿、皇家陵墓和皇家園林中的華表。

本章開始介紹的天安門前華表即屬皇宮華表。明、清兩代的都城北京有一條長達七千餘米的中軸線，從北京外城南端的永定門開始，經內城、皇城，穿紫禁城而至城北的鼓樓與鐘樓，凡是重要的建築都處於這條中軸線上，其中的天安門即為皇城的南大門。這座皇城大門除了在南面左右各有一座華表

外，在它的北面還有兩座華表，這四座華表正好立於天安門城樓的四角護衛著這座大門。這四座華表成對並列在天安門的前後，頂上都蹲立著一隻犼，它的頭形似龍首，頭上披著長髮，脊背緊靠著豎起的長尾，身上滿佈鱗紋。四隻犼造型相同，只是南面華表上的兩隻頭南向朝前，而北面華表上兩隻則頭北向朝著紫禁城。民間將朝北的兩隻稱 "望君出" 意思是希望帝王不要久居宮內不知下情，應該經常出宮體察民情，了解民間疾

天安門華表頂上

天安門北面華表

苦。將朝南的兩隻稱"盼君歸"，意思是希望帝王也不要久出不歸而疏於朝政。承露盤下的雲板一頭大一頭小，整體如向上翹起的彎弓形，面上滿佈雲紋。南北兩對雲板均大頭在內側，東西相對，雲板形狀和面上雲紋皆相同。華表柱身上一條蟠龍頭朝上，尾在下繞柱三周，龍頭、龍尾皆落在柱身的正面，龍體外滿佈雲紋。華表柱身坐落在八角須彌座上，因為是皇城前的華表，所以在須彌座的枋子和束腰上均雕有龍紋作裝飾。須彌

天安門南華表上

天安門前左右華表頭

座之外又加了一圈石欄杆作圍護。四方形的石欄杆圍著華表，四根欄杆柱頭上各蹲著一隻小獅子，它們都和華表頂上犼的朝向一致，南面的朝南，北面的朝北。欄杆板上也有龍紋雕飾。四根高高的華表豎立於天安門前後，漢白玉石料製成的華表，

在藍天襯托下頗有氣勢。值得注意的是在古都北京這條中軸線上，無論在紫禁城內外，只有天安門一處設有華表，由此也看到這座皇城大門的重要地位。

天安門華表柱身

天安門華表基座

天安門華表基座石欄杆

皇陵華表：無論在北京的明陵還是在河北的清陵，都可以見到華表。位於北京昌平區的明十三陵是葬有明代十三位帝王的陵墓群。這十三座皇陵有一條總的陵區前導，由最南面的石牌樓開始，經大紅門、碑亭而至排列有眾石象生的神道。其中的碑亭是存放"大明長陵神功聖德碑"的專門建築，神功聖德碑是記錄各位帝王治國功績的，各座陵墓皆有，但都放在該帝王的陵內，唯這一座記錄永樂皇帝的聖德碑是放在諸座皇陵前總的墓道上，可見其地位之重要。正因為如此，所以在整座明十三陵區中，只有在這座碑亭的四周各立了一座華表作護衛。

用漢白玉石料製作的石柱，高高的柱身頂上有橫插的雲板，承露盤上蹲著一隻犼。當然，這裏的四隻犼既不能叫"望君出"，也不能稱"盼君歸"，因為這是帝王的陵墓，當帝王一入地宮，就不會再出來了。至於犼的形象，如果和天安門華表上的犼相比較，在造型上顯得瘦高一些。從華表的整體看，明陵華表也比天安門的顯得粗壯些。

北京明十三陵碑亭四周華表

遼寧瀋陽清昭陵華表　　　　　　　遼寧瀋陽清福陵華表

　　清朝的皇陵有五處，即在遼寧的永陵、福陵與昭陵，在河
北遵化的東陵和河北易縣的西陵。其中設有華表的有三處：遼寧
瀋陽清昭陵的正紅門之北和碑亭兩側各立著一座華表，它們的位
置處於正紅門與碑亭之間的神道兩旁，一排石象生的一前一後，
有很醒目的標誌作用。在河北遵化清東陵的孝陵（順治皇帝陵）和
裕陵（乾隆皇帝陵）的碑亭四周也豎立著四座華表。河北易縣清西
陵碑亭四周也都有一座華表。這些清陵的華表都具有標準的華表形
象，只是在雲板和小獸犼的造型上略有不同。

河北遵化清孝陵華表

河北遵化清裕陵華表

皇園華表：中國古代的園林建造，尤其是皇家園林的建造到清朝達到了高峰，在都城北京的西北郊和河北的承德都興建了龐大的皇園區，雖然經過英法聯軍的破壞和歷史滄桑，但至今還較完整地保存下了北京的頤和園和河北承德的避暑山莊兩處皇家園林。值得注意的是在多座皇家園林中，設置有華表的只發現一處，即北京圓明園的安佑宮宮門前的華表。

　　圓明園佔地三百四十餘公頃，包含景點及建築群組一百二十

北京圓明園安佑宮圖畫

餘處，其中的安佑宮為帝王祭祖的祖祠，所以建築的規格比其他景點的殿堂都高。按乾隆"圓明園四十景圖"的描繪，安佑宮大殿面闊九開間，重簷歇山頂，屋面鋪用黃色琉璃瓦，大殿前有殿門與宮門兩道門，四周圍有兩道宮牆，宮門外有三座木牌樓組成宮前場院，跨過石橋再往前，在宮的最前端還有一道牌樓門。也許正是因為安佑宮所處的顯要地位，所以在前端牌樓門的前後四角各立有一座華表。1860 年英法聯軍大規模搶劫和焚燒了圓明園，這座萬園之園毀之一炬，安佑宮自然也被燒毀，所幸門前華表由於石製而得以倖存。

二十世紀二十年代初，北京燕京大學（今北京大學）在海淀區建成新校區，到圓明園取走安佑宮的兩座華表安置在學校的主樓前草坪的兩側。二十世紀三十年代初，當時的北京圖書館（今國家圖書館）在城內文津街建成新館，也從安佑宮運走另兩座華

北京大學華表

北京大學華表頭

北京國家圖書館華表近景

北京國家圖書館華表遠景

表安置在主樓前。關於這四座華表如何自安佑宮運走的細節有多種傳聞，並有細心人士從這四座華表柱的底部不同的形狀（有兩座為八角形，另兩座為近圓形）而認為燕京大學與北京圖書館的華表有錯對的現象，應該底部為八角形和近圓形各自成對。但是從華表頂上的小獸犼的形象看，如今兩處各自兩根華表上的犼形象相同，而燕大華表的犼與北京圖書館華表上的犼卻不相同，前者頭上為捲形髮髻，後者為長髮披頭；此外犼身前者往下傾，後者較平。由此看來，二處並沒有錯位。但天安門前後四座華表上的犼的形象卻是相同的，在安佑宮為何兩兩相同而不是四隻皆同，就不得其解了。

圓明園自 1860 年被焚後，遺留下一些未被燒毀的石料建築及石製小品如石獅、石碑、華表等，在以後長達幾十年的時間裏，被各方單位及個人從這裏不斷地取用，如文津街北京圖書館門前的一對石獅和館內的石碑等皆取自圓明園，對於此種現

圓明園安佑宮華表之犼：北京大學華表（左），國家圖書館華表（右）

象，學者亦有爭論。有認為此乃盜竊文物行為，理應歸還；也有認為在當時皇園已遭嚴重破壞又長期無人管理的情況下，如其任其擱置荒野，不如易地加以保護並發揮其歷史與藝術的價值。如今，燕大與北京圖書館兩處的華表已經成為各自建築群體不可分割的一個部分，並且形成為有歷史意義和藝術價值的一處景觀，看來要退還給圓明園是不太可能了。

華表自堯舜時期的謗木發展到明、清時期的標誌性建築物，由於它多設置在皇宮、皇陵、橋頭等重要的建築群體之中，所以帶有了一些神聖和吉祥的意義。華表形象簡潔而華

麗，又富有一定的人文內涵，所以它和古代的牌樓一樣，成了代表中華民族的一種標誌物。我國人民法院的法徽上中央豎立著一座華表，表身上掛著一具天平表示法律之公正，表下為齒輪，四周圍有麥穗，象徵著廣大勞動人民。華表在這裏顯然象徵的是中國，並且還富有神聖之義。為了鼓勵國產電影的攝製，我國特設立了兩種電影獎，其中由廣大民眾推選的稱"百花獎"，而由政府請專家評選的稱"華表獎"。古老的華表至今仍在發揮著作用。

墓表

墓表是墓地上豎立的石柱，位置多在墓的前方，有的石柱子上還刻寫著墓主人的姓名，因而成為墓地的標誌，故稱墓表。

墓表的起源

　　墓表的出現與中國古代的喪葬制度有關。在長期的奴隸社會和封建社會時期，古人對人的生與死有這樣的認識：即人的死亡只是人身體的消亡，而人的靈魂卻始終存在，只是生活在另一個世界，人們把現實的世界稱為"陽間"，而把死後的世界稱為"陰間"或"冥間"。根據這樣的認識，所以將墓葬建造成人死後的生活場所，有房屋、有生活環境和生活用具。所以歷代的帝王當他一登上皇位，首先當然要建造王朝的宮室，同時也開始建造自己死後生活的宮室，這就是皇帝陵墓。

　　秦始皇統一六國掌握了全國政權後，立即在都城咸陽建造規模宏大的皇宮，同時又調集了七十萬民工修建龐大的始皇陵。司馬遷在《史記》中對這座空前的陵墓作了描繪：陵墓的地宮內建有殿堂，宮內藏滿了珍珠寶石，天花與地上雕出日月星辰與江河湖海的印記，並以水銀充填河中。如今皇陵地面上建築全部無存，地宮也尚未發掘，但從已發掘出地宮外圍埋藏的兵馬俑群和用現代科技手段探測出地宮內確有水銀來看，《史記》內的描繪可能是真實的。漢朝諸皇陵的地面建築也都蕩然

無存，但在四川雅安的一座高頤墓使我們見到了在墓前設有石闕一對和石辟邪。在北京西郊東漢時期的秦君墓前也留存下一座石制墓表，由此說明在墓地前沿已經有了石雕的闕、柱、獸等組成的前導部分。這樣的設置在以後的各朝代，特別是在皇帝的陵墓前更成為一種定制了。陝西咸陽唐乾陵是唐高宗與皇后武則天合葬的陵墓。它把地宮設在天然的山體之中，地宮前築有方形的陵園，園內築有大殿、樓閣等建築。在陵園的前面有一條很長的墓道，稱為"神道"。在神道上自南往北排列著墓

四川雅安高頤墓闕與石獸

表、飛馬、朱雀各一對，石馬五對，石人十對，石碑一對。這樣的神道在以後的河南鞏縣的宋皇陵、北京的明十三陵、河北遵化和易縣的清東陵、清西陵都有設置，只是神道有長與短的不同。

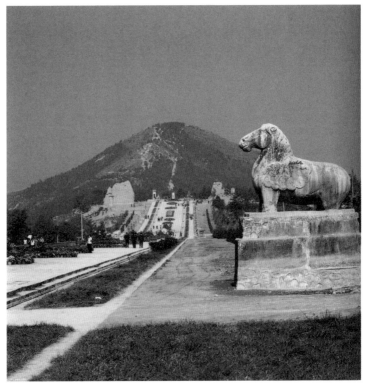

陝西咸陽唐乾陵神道

在這樣的神道上，排列的石獸、石人都有其特定的象徵意義，例如，在北京明十三陵的神道上，有墓表一對，獅子、獬豸、駱駝、象、麒麟、馬各二對，石人十二尊（武官、文臣、勳臣各四尊），其中獅子為獸中之王，象徵威武；獬豸能分辨善惡與是非，遇有爭辯時能以其頭上之獨角觸其中之非與惡者；駱駝與象皆能負重，性善良；麒麟為四靈獸之一，象徵富貴；馬能遠騎，能作戰；石人中的文、武臣及勳臣皆為帝王治國佐臣。由這些石人、石獸組成為帝王陵前的儀衛隊伍，有如帝王生前在上朝時，侍立於皇宮大殿前的文武百官和儀仗隊一樣，具有十分威嚴的氣氛；而其中的墓表往往都位於神道之最前列，顯然，它是一對有如墓道入口處的門柱，具有標誌性的作用。

墓表的形制

從目前已發現的各時期遺存的墓表來看，它們的形制前後並不統一，大致可分為幾個時間段。

一、從兩漢至南北朝時期。北京郊區發現的東漢時期的秦君神道石柱雖然頂部缺失，但形體基本完整。全柱可分為柱頭、柱身和柱座三部分。柱頭上方有一略呈方形的柱額板，板上刻書“漢故幽州書佐秦君之神道”共十一字。額板下方左右各有一隻螭虎，頭在上，尾在下緊貼著柱身支托住額板。柱身

呈正方圓角形，外表刻有豎向直道。柱座呈四方形，座上刻有兩虎相圍承托著柱身，自額板頂至地面高二點二五米。從墓表整體造型和附近殘存的石構件看，額板之上應有柱頂部分，現已脫落。

　　江蘇南京郊區如今保存著一批南北朝時期的皇室成員的墓地，其中蕭景、蕭映、蕭偉等的墓前均存有墓表石柱或石柱的殘件，其中又以蕭景墓前的石柱保存得最完整。這座石墓表高達六點五米，整體分為表頂、表身與表座三部分。表座方形，座上有兩隻小獸頭對頭、尾

立　面

平　面

北京秦君墓表圖

江蘇南朝蕭景墓表（組圖）

對尾地相圍環抱著表身。小獸形如虎，在東漢時期的秦君墓神
道石柱的基座上也是用二螭虎環抱柱身，在秦漢以前的一件出
土石柱礎上也見到用單隻虎環抱柱身的，而且這隻虎的造型與
蕭景墓墓表基座上的十分相像。虎的頭部都略呈方形，用簡練
的線條把老虎強悍的性格表現得很充分。在漢代墓室的畫像石
上見到的老虎形象都很寫實，而這裏的虎卻應用了概括與簡練

蕭景墓表基座　　　　　　　　　　漢代石柱礎

的造型手段。老虎是中國土生土長的野獸，性兇猛，很早就成為四神獸之一，作為威猛的象徵用在基座上自然具有護衛陵墓的作用。

　　表身石柱直徑零點七米，平面呈方圓形，即正方形四角抹成圓弧狀。柱身又分作上下兩段，下段佔三分之二，表面刻有連續的凹槽。本書的前面章節中作過介紹，在古埃及神廟的石頭柱子上即有這種凹槽作裝飾，後來在古希臘的幾種柱式中，這種凹槽更成為石柱子上固定的裝飾式樣了。據西方學者研究，這種凹槽的出現可能源自於原來在用木柱子時，工匠在用刀斧對木料表面加工時留下的痕跡，後來用石料替代木料後，這種痕跡即保留在柱子上形成為一種固定的裝飾了。但是在中國古代，這樣的凹槽裝飾出現得很少，根據已有的實例，只有南朝時期在江蘇的這一批陵墓墓表上見到，其他時期和地區的

漢代畫像磚上虎

中部第八洞
IONIC 式柱

TEMPLE OF NEANDRIA
IONIC 式柱

山西大同雲岡石窟中旋渦紋柱頭（組圖）

蕭景墓表表身與表頭

蕭景墓墓表字板

墓表石柱子上都未見到，說明它不是流行全國的做法。它是由域外流傳進來的嗎？

在與南朝陵墓同屬南北朝時期的山西大同雲岡石窟的雕刻中，可以見到一些中國不曾見過的外來建築形式，如佛像下面的須彌座和捲草紋裝飾等，它們都是隨著佛教的傳入而傳到中國的。在石窟中也見到有古希臘愛奧尼柱式的旋渦式柱頭，但卻不見它的帶凹槽的柱身。總之，這種凹槽出現在南朝這一地區，它的淵源關係目前還不清楚。

表身的上段約佔三分之一，上下段之間有一圈獸紋與繩紋作間隔。古代這類作為標誌性的立柱開始多用木料製作，在柱子頭上用繩索綁紮十字木條作標記，或捆綁一塊木板供書寫文字，後來木柱子改為石柱，這種繩紋可能被保留在柱子上變成為一種裝飾了。上段石柱表面有密排的豎條紋作裝飾，因為它像竹子捆紮成柱，所以也稱"束竹"形，但在這些豎條上並無竹節出現。在上段柱身的正面有大小兩塊額板，下小上大，下板表面有兩隻淺浮雕的獅子分居左右用頭頂托住上面的大額板。上額板是書刻陵墓主人姓名的地方，板面刻有"梁故侍中中撫將軍開府儀同三司吳平忠侯蕭公之神道"二十三字，自右往左排列為六行。值得注意的是這板上書刻的是反字體，這是中國古代書法中的一種字體，但用在墓表或石碑上尚不多見。

江蘇南朝蕭績墓表（組圖）

墓表的最上為表頂部分，它由下面的圓盤和盤上的小獸組成。圓盤大於柱身直徑約二點五倍，周圍用蓮瓣裝飾。蓮荷作為一種水生植物，很早就被古人認識。它的花卉不僅形美、色麗，而且還具有“出淤泥而不染”的人文含義，所以在早期的陶器上就有用蓮荷作裝飾的。自從佛教傳入中國後，因為佛教也以純潔清美的蓮荷作為標誌，所以以蓮荷作為裝飾紋樣出現在各種建築上更為多見了。圓盤頂上站立的是一隻辟邪。在江蘇南朝的一批陵墓中，除了墓表之外多有石辟邪作為守陵之獸。有意思的是墓表頂上的小辟邪其造型與地面上的辟邪一模一樣，也是昂首挺胸，面向前方，體量雖小，但也十分有氣勢。

如果以北京的秦君墓神道石柱和江蘇的南朝蕭景墓表相比較，除了前者缺失了石柱的頂部之外，二者在造型上十分相似，都有方形基座和二虎相圍的柱礎，都是方圓形的柱身，柱身正面上方帶有書寫文字的額板。從東漢至南北朝，時間間隔數百年，從北方至南方地域相隔數千里，但其形態卻一脈相承。

二、唐、宋時期。唐、宋時期的陵墓制度在前朝的基礎上發展得更完備，其中尤以皇家陵墓更為明顯。唐朝共有二十座皇陵，除了在河南、山東各有一座外，其餘十八座均建在陝西的關中地區。這些陵墓不論堆土為塚，還是挖山體為墓，除了在地下或山體下的地宮之外，地面上均建有陵園，在陵園之前均設有神道，神道兩側排列著石人石獸，在這些石雕之前都

陝西咸陽唐乾陵墓表（組圖）

設有石柱一對，但奇怪的是這些石柱的造型卻與兩漢和南北朝時期的墓表大不相同了。在整體上唐陵的石柱比例細高，四方形柱座上有一圈蓮瓣作裝飾而不用雙虎承托柱身。柱身為八角形，柱外表光潔無起伏的雕飾，更沒有書寫文字的額板。柱頂有一層略似須彌座承托著上面的圓形寶珠。考察唐代著名的乾陵在神道之末有一對石碑，其中一塊即刻寫著陵主唐高宗的事跡，這塊石碑既記錄了帝王的功績又標明了陵墓之主，可以說它替代了前朝墓表上那塊額板的作用。所以，位居神道之首的石柱已經失去陵墓主標記的作用，只是成為陵墓起始入口的標誌，所以又稱"望柱"。

北宋皇陵集中建在河南鞏縣，共有八座帝王陵墓，它們的規模雖沒有唐代皇陵那麼大，但多座皇陵除地宮外也都有地上的上宮和宮前的神道，神道兩側都排列著石人、石獸，也都有一對石柱立於神道之首。這些石望柱的造型與唐代皇陵的望柱十分相似，也是八角形的柱身立於方形的柱座之上，柱礎上同樣用蓮瓣作裝飾。望柱之頂也是在一層須彌座上頂著寶珠，也有更簡單的在柱頂直接頂著一隻葫蘆形寶珠。

唐、宋兩代的皇陵望柱造型雖然簡潔明快，甚至顯得有些簡陋，但並不意味著神道石刻作品的整體風格。乾陵神道上自南面的望柱開始至北面的石碑為止，共有石獸、石人三十四件；宋真宗的永定陵神道自望柱至鎮陵宮人共計五十八件；其中無

論是石馬、石象、瑞獸、石羊還是文臣、武將都經過精雕細刻，其中有的如唐昭陵六駿浮雕還成為古代石雕藝術的珍品。

　　三、明、清時期。仍以皇陵為例，明代先在都城南京建造了明太祖朱元璋的明孝陵，自明永樂帝開始又在北京建造了明十三陵，這兩處皇陵雖有大小，但都有一條長長的神道，在系

列的石人、石獸之首也都有一對望柱。觀察這些地處南、北各一方的望柱居然造型幾乎相同，但卻又不同於唐、宋時期的陵墓望柱。總體造型比唐、宋時望柱粗壯而敦實，八角形的柱身立在八角形的標準須彌座上，座上有蓮瓣裝飾。柱身上小下大

江蘇南京明孝陵墓表

安徽鳳陽明皇陵（組圖）

北京明十三陵墓表

北京明十三陵神道

有顯著的收分，柱頂用雙層圓盤，也可以看作是一層用上下枋與束腰組成的須彌座，承托著上面的帽形柱頭。柱身和圓盤的表面都用淺淺的浮雕雲彩紋作裝飾，遠望不破壞望柱的整體造型，近觀還很細緻。帽形柱頭外表雕有龍體與雲紋，其雕法比柱身雕飾起伏略大，具有很好的裝飾效果。明十三陵在神道之前有碑亭，亭內石碑專記陵墓主人的事跡，在每一座皇陵的寶頂之前還有一座方城明樓，樓上有石碑刻著陵主姓名，所以這裏的望柱更沒有標明陵主人的功能了。

清代皇陵除在遼寧有三座祖陵之外，清王朝進關定都北京後在河北遵化與易縣兩地先後建造了清東陵與清西陵，在這兩地的諸多皇陵中都設有神道和位於道首的石頭望柱。有意思的是，這些清陵的望柱在造型上與明代望柱又有了小小的變化。總體上都是八角形的柱身立於八角形的須彌座上，有的還在須彌座四周加了一圈石欄杆，欄杆柱頭上立著小獅子。柱頂雙層圓盤頂著帽形柱頭。但這裏的柱身沒有收分而上下一般粗細，頂上的帽頭不但沒有收分而且有的直徑還比柱身大，所以使望柱總體顯得更加粗壯、敦實而缺失峻峭感。此外柱身的雲紋和柱頭的龍紋雕刻起伏都比較明顯，所以總體形象上比明代望柱更顯華麗，更像一件石雕藝術品。

明朝實行分封諸王的制度，即將不能繼承皇位的諸皇子分封至各地為一方之王，他們及其繼承者死後即在當地興建王

河北易縣清昌陵

　　柱子

河北遵化清惠陵墓表

清皇陵墓表

墓。這些王墓當然不能與皇陵相比，但也有一定的規模，有的在墓前也設有牌樓、望柱和少量的石象生。廣西桂林市郊區有一座明莊簡王墓，在墓前神道之首也有一對石望柱，它的形象與明皇陵的望柱完全不相同：一條巨龍纏繞在八角形的石柱子上，龍頭在上，都朝內左右相望，左龍頭下方還有一顆用龍爪抓著的寶珠，形成一幅二龍戲珠的場景。八角柱立於蓮瓣柱礎之上，柱頂有一方形柱頭，雕著迴紋裝飾，巨龍纏柱，龍身高突，雖顯粗糙但卻有氣勢。河南新鄉市郊有一座明潞簡王墓，建於山崗地，坐北朝南。在墓區之南建有石牌樓，牌樓兩側豎立著一對石望柱，此處望柱為四方形立於方形須彌座上，柱頂亦為須彌座，根據牌樓的形式，望柱頂亦應有小獸一隻，現已不存。在方形柱身的每一面均雕有行龍兩條，一上一下龍頭均朝上，頭前各有一顆火焰寶珠。這裏的二龍戲珠的表現形式與明莊簡王墓望柱上所表現的又不相同。柱上龍體採用高浮雕技法，具有明顯的裝飾效果。

　　墓表或者望柱本為陵墓禮儀序列中的一員，但在歷史的長河中，它仍具有時代的特徵和地域的特點，從小小的墓表上也可以看到中國古代石雕藝術的豐富多樣性。

廣西桂林明莊簡王陵墓表

河南新鄉明潞簡王陵墓表

經幢

1937 年 6 月，我國著名的建築學家梁思成和林徽因與他們的兩位助手坐著騾車在山西五台山尋訪早期的古寺廟。一天下午，當他們經過崎嶇的山路到達豆村時，發現山腰上有一座並不大的寺廟，廟中有一座建於半坡上的大殿，它那碩大的屋頂和深遠的屋簷使他們驚喜。因為憑他們多年考察古建築的經驗，可以說這應該是一座年代久遠的古跡，他們立即進駐這座名為佛光寺的寺廟開始了調查。大殿之前有一座名為經幢的石頭柱子，當林徽因爬上梯子就近觀察時，發現在這石柱上除刻有佛經外，還有

山西五台山佛光寺經幢與林徽因

立幢人女弟子佛殿主寧公遇的名字和“大中十一年十月石幢立”的日期，這就為判斷、確定這座大殿的建造時間提供了直接的證據。他們多少年來苦苦尋訪的唐代木構建築終於尋找到了。梁思成用相機拍下了林徽因在梯子上察考經幢的照片，記錄下了這有意義的一刻。

那麼，這石料造的經幢是怎樣產生的，它的功能是什麼，它又具有什麼樣的形制？這都是需要研究和回答的問題。

經幢的產生

當我們走進比較大的佛寺大殿中，多能見到一種用絲綢等紡織品製作的傘蓋狀的筒狀物懸掛在空中，它在佛像前起一種禮儀的作用，稱為“幢”或“幢幡”。唐高宗年間，《佛頂尊勝陀羅尼經》譯出，據經文所述，如果把經文寫在幢幡上，那麼幢影照映在人身，甚至幢上的灰塵落到人身上，都能夠使人不為罪垢所污染。因此原來只有禮儀作用的幢幡，如今因為書寫上了陀羅尼經文而成為“經幢”了，這就是經幢的起源。

經幢既然有這樣的作用，於是由佛殿內擴展至佛殿之外，由原來書寫在幢幡上的經文轉而書刻到石柱子上。在石料上書刻經文在中國發展很早，它的好處是能夠長期保存。據建於北齊時期的北響堂山石窟中的石碑記載，當時窟中即刻有四部佛

佛寺大殿內的經幢

經。但將陀羅尼經書刻在石柱子上還是初唐以後的事，於是這種刻有經文的石柱也被稱為"經幢"，或稱"石幢"。它與佛殿內的經幢同樣具有消災免罪的作用，也正因為如此，一些善男信女願意出錢出力紛紛在殿內捐作"幢幡"，或在殿外捐建"石幢"，並在幢上書刻下自己的姓名和敬獻的時間。由於經幢的建立都與佛殿同時或者在佛殿建成之後，因而使這類經幢除了本身的消災免罪的精神功能之外，又多了一層能夠提供相關佛殿

佛寺大殿外的石經幢

建造時間的功能。

從現存的實例看，石製經幢多立於佛寺大殿前的中央位置，或則成雙立於大殿前的左右兩側，它們已經成為一座佛寺建築群體中的一個有機的部分。既然經幢具有消災免罪的功能，所以有的已經被用到佛寺以外的地方去了。其一是立在城市的街頭以求百姓的免災祈福，可稱為"路幢"；其二是建於陵墓之前以求對墓主人超度亡靈，早日走入冥間天堂，可稱為"墓幢"。

經幢的形制

經幢的出現起始於唐代，所以我們選擇若干座已發現的唐代石經幢進行分析，從中觀察它們的基本形制。山西五台山佛光寺廟中有兩座經幢，它們分別建於唐大中十一年（857 年）和唐乾符四年（877 年）；江蘇無錫惠山寺的一座經幢建於唐乾符三年（876 年）；上海松江經幢建於唐大中十三年（859 年）；這四座經幢幾乎建於同一時期，前後相差只有二十年，只不過分處南北兩地。

一、山西佛光寺唐大中十一年幢位於佛光寺大殿前居中位置。經幢通高三點二四米，下為幢座部分。地面之上為一層八角形基座，每面雕刻出壺門，內刻小獸；座上一層覆蓮，其

上為收進之束腰，表面的八個角上雕有八隻獅子；束腰之上為三層仰蓮瓣。從幢座的整體看，也可以將它視為一個須彌座。座之上為柱身部分，柱身呈八角形，表面書刻陀羅尼經和立幢人姓名。柱身之上有一層八角形寶蓋，在八個垂直面上均雕有瓔珞與垂帶作裝飾。寶蓋之上立八角小柱，柱的四個正面各雕佛像一尊，小柱之上為蓮瓣與寶珠，但為後期用磚製作補上去的，已非原物。

二、山西佛光寺唐乾符四年幢，位於寺內文殊殿之前側，通高四點九米，比唐大中十一年幢高大。最下為八角形須彌座，上下為仰覆蓮瓣，中為束腰，每面刻

山西五台山佛光寺唐大中年間經幢圖

有樂伎。座上立幢身,八角形柱,表面刻陀羅尼經文及立幢人姓名。柱上方有八角形寶蓋,每面雕有瓔珞垂帶。寶蓋上立小柱,柱上一層屋蓋,屋簷起翹,屋蓋上置八瓣蕉葉,上用一層仰蓮承托頂上寶珠。

三、無錫惠山寺唐代經幢通高六點二六米,幢座由三層八角須彌座疊加而成,在第二層束腰的四個正面分別雕有一隻

佛光寺唐乾符年間經幢

唐乾符年間經幢圖

江蘇無錫惠山寺唐代經幢

惠山寺唐代經幢幢座

惠山寺唐代經幢幢頂

行進中的獅子。在第三層束腰的每一面均雕有一龕一佛，座的最上層為二層仰蓮瓣，一層石欄杆承托著幢身八角立柱，上刻陀羅尼經文。幢身之上由多層華蓋與屋蓋組成幢身上半部，兩層蓋之間或隔以八瓣形圓餅，或立八角小柱，在上面的小柱和屋蓋上的八個角上都雕有佛像與力士頭像。在最上一層的屋蓋出簷有起翹，在八面翹起的屋脊上還有筒瓦裝飾，最頂上用寶珠結束。

四、松江唐代經幢，位於古華亭縣縣衙前的十字街心，通高達九點三米。幢座亦由三層八角形須彌座疊加而成，在每一層的枋和束腰上原來都有海水、捲雲、佛山、菩薩、獅子、捲草等雕飾，但如今除兩層束腰上的蹲獅和菩薩像之外，其餘的均已破損得看不清了。座之上為八角立柱，柱上方亦由多層華蓋與屋蓋組成，這一部分由於高踞上方，避免了人為的破壞，所以保存得比較完整。例如，在八角華蓋上的獅子頭，獅子口中還銜著一粒寶珠；之上的圓形托座上的雲紋和頂上的仰蓮瓣座至今都很完整清晰。

綜觀以上介紹的四座經幢，對它們的總體造型可以歸納如下：石經幢都由幢座、幢身與幢頂三部分組成，其中以幢身為主體。幢座多由單層或多層須彌座相疊。幢身之上由多層寶蓋和屋蓋組成，多層蓋之間以小柱或束腰相隔，最上多以寶珠作頂。可以說這就是經幢的基本形制。觀察這建於幾

上海松江唐代經幢

乎同一時期的四座唐代經幢，其中北方佛光寺的兩座造型簡潔明了，體量不大，下面一層須彌座，上面一層寶蓋，整體敦實而端莊。南方江蘇和上海的兩座造型較複雜，下面都是三層須彌座疊加，上面又有多層寶蓋、屋蓋組成，從而使經幢瘦而高，體量較大，顯得峭峻有餘而敦實不足。這是否可以看作為南、北兩個地區不同的風格呢？佛光寺是山西五台山規模不大的一座佛寺，寺內只有兩座較大的殿堂，因此寺內的經幢比較小而簡潔。而南方的兩座，一座位於規模很大的無錫惠山寺中，另一座建於古華亭縣縣衙之前，屬於縣城公共場所的經幢，由於環境之不同所以它們的體量較大，造型比較複雜。因此單依據這四座經幢還不足以判斷南、北兩地區的不同風格。

再看看這四座經幢上的裝飾。經幢既為石料製造，則工匠必然在上面施以雕飾。四座經幢除了幢身石柱部分供刻寫佛經所用不施雕飾之外，其餘各部分，從基座到頂蓋的每一層幾乎都充滿了雕刻。從雕刻的內容看，一部分是與佛教直接相關的如佛像、菩薩、金剛、力士、獅子和蓮瓣等；另外也是在中國古代建築上常見的內容，如龍、山水、捲草、瓔珞、垂帶等。在細長的經幢頂上，用多層屋蓋和欄杆，這可能來自佛塔。多層樓閣式佛塔在唐代之前已經出現，層層屋簷和每一層上的欄杆移植到經幢上就成為裝飾物了。

江蘇無錫惠山寺唐經幢基座上石獅　　　廣東潮州開元寺唐代經幢基座

　　經幢由於充滿了石雕，所以它除了刻有佛經和記載年代
的功能外，又增加了一份記錄和展示歷史雕刻藝術的價值。
無錫惠山寺唐代經幢基座的束腰上雕有四隻獅子，它們四肢
著地，獅體向上拱起，揚著獅尾，彷彿用力地承托上面的石
坊。廣東潮州開元寺內有一座唐代經幢，在基座的束腰部分
的每一面都雕有一位力士。力士跪在地面，用他們的肩背頂
承著上面的石坊。現在石質雖已風化，但仍能從這些力士的
面部表情與身上突起的肌體，看到當時的工匠如何用簡練的
手法表現出人物的神態，從而使我們能夠欣賞到唐代石雕藝
術的風韻。

開元寺唐代經幢基座上力士像（組圖）

南北地區的兩大經幢

這裏要介紹的是河北趙縣的陀羅尼經幢和雲南大理的大理國經幢，兩者的建造時期雖不像上面那四座唐代經幢那麼接近，但大體都在宋遼時期，所在地點也是一南一北。

河北趙縣陀羅尼經幢圖

一、河北趙縣陀羅尼經幢。位於趙縣南大街十字路口，這裏原為佛寺開元寺舊址，經幢即在寺內，建立於北宋寶元元年（1038年）。現今寺毀幢存，成為立於縣城街頭的一座獨立的經幢了。幢通高接近十六米，為我國現存的最高經幢。全幢由下至上也分為三個部分。下為幢座，由三層須彌座疊加而成，高達三點七米，最下層為方形，邊長六米，上二層是八角形。因為幢座最接近人們的視線，所以在每一層的束腰部分都雕有裝飾。由下往上第一層排列著金剛、力士像，第二層為菩薩與樂伎，第三層雕出有屋頂的迴廊，八個面，每面三開間，每間迴廊內還雕有山水和人物。這三層須彌座的上下枋除下面的斜面上用了覆蓮瓣外，其餘都由不加雕飾的素枋疊澀而成，所以便整座幢座繁簡相間，雕飾雖多而不顯凌亂。須彌座之上還有一座雕有龍和宮殿的寶山承托著上面的幢身。八角形的石柱幢身被兩層寶蓋分成三段，每一層柱身上均刻陀羅尼經文，寶蓋的垂直面上用瓔珞與垂帶裝飾，寶蓋上有一層仰蓮瓣托住上段石柱。再往上有一層表面雕有城牆城樓的寶蓋，上面托著三層短柱，第一層為八角房屋，下有立柱上有屋頂，屋簷下還有斗拱，柱間有佛龕，表現得很細緻；第二層為雕飾；第三層又是房屋在起翹的屋頂上用仰蓮、寶珠作結束。經幢從下到上分作十多層，高近十六米，在總體造型上，由於基座寬厚，幢身及各層寶蓋層層向上，逐層縮小，除刻寫經書的八角柱外，其餘

趙縣陀羅尼經幢基座

趙縣陀羅尼經幢幢頂

趙縣陀羅尼經幢幢身

部分均滿佈雕飾，所以使整座經幢雖高又不失穩重，華麗而不顯得繁褥。如今豎立於十字街心成為當地的一件大型石雕藝術品和趙縣的標誌了。

二、大理國經幢。位於雲南昆明地藏寺內，建於大理國時期（937 — 1253 年），如今寺已毀只留下這一座經幢。據經幢上所刻文字記載，該幢是一位官員為歌頌大理國地方首領鄯闡侯高明生的功德而建。經幢高六點三米，全幢亦可分為幢座、幢身與幢頂三部分。下為幢座，採用須彌座形式，但束腰部分為圓鼓形，表面雕著盤曲的龍紋，上下枋均用花草紋裝飾，上

雲南昆明大理國經幢

大理國經幢基座

大理國經幢一層　　　　　　　　　大理國經幢上層

大理國經幢雕刻（組圖）

枋還雕有漢文的《波羅蜜多心經》和造幢記。幢身部分與其他
經幢不同的一是沒有刻經文的石柱部分，二是各部分均滿佈著
雕飾。在基座以上、頂上寶珠以下共有七層，逐層向上縮小，
為了敘述方便，將它統稱為幢身部分。第一層最高相當於普通
經幢的石柱，除在表面刻有梵文經文之外，在四個正面上各雕
有一尊站立著的天王像，他們身披甲冑，手執斧鉞，腳下踏著
地神，地神皆趴伏在地，有的面目猙獰，有的還戴著鐐銬。以
上的二、三、四、七各層均雕有佛、菩薩等像，五層雕有靈

鷺，六層雕木結構的殿屋，屋內也有佛像。各層之間均有挑出的欄杆相隔，但這些欄杆除欄杆柱外，在欄板上都滿雕著排列的小佛坐像。所以有人統計，這座經幢上的多種雕像大者一米多高，小者只有三厘米，共有近三百尊，而且雕刻細膩各具形態。全幢雖由當地產的紅砂石製作，但至今仍保存完好，成為雲南地區的一件文物珍品，也是國內經幢中的一件精品。

這一南一北的兩座經幢加上散佈在全國多地的經幢，向人們展示了古代經幢的多彩面目，它們以其特有的功能而成為多地佛寺建築中有機的一部分，而且有的還成了一些地方可供人們觀賞的一件獨立的古代石雕藝術品了。正因為如此，在現代新建的與佛教有關的名勝中，也能見到經幢的身影，如海南三亞市的南山海上觀音文化苑中，在廣場上豎立著六座大型石經幢。它們的形象與古代經幢一樣，下有須彌座，上有幢身與幢頂，柱上有多層寶蓋作裝飾，但在這些經幢的幢身上看不到陀羅尼經文而代之以文化苑名及其介紹文字了。很顯然，這裏的經幢已經失去原來的功能，而成為一種帶有佛教象徵性的標誌物了。

海南三亞南山海上觀音文化苑經幢

功名旗杆

浙江武康厚吳村大宗祠

　　當我們走進福建、浙江等地區比較古老和規模比較大的鄉村，在村裏的祠堂大門前，有時可以見到豎立在地面的高高的木旗杆或用石料製作的旗杆，它們是專門為顯示村裏有人在朝廷做了官有了名聲而設立的標誌，所以也稱"功名旗杆"。為什麼會用旗杆來顯示功名？為什麼這些旗杆會豎立於祠堂門前？這樣的旗杆有沒有一定的形制？這都是值得探討的問題。

功名旗杆的產生

要了解功名旗杆的來歷和為什麼會豎立在祠堂門前，需要從中國古代的宗法制度和科舉考試制度說起。

一、中國古代的宗法制度。中國古代長期處於封建社會，佔人口絕大多數的農民都生活在農村，他們依靠土地進行著農業生產，這種農耕生產都以家庭為單位，但是當遇到如修路、架橋、建造房屋等工程時則需要多個家庭的集體力量。如果遇到旱澇等天災或兵匪等人禍則需要更大的集體去防禦。客觀的生存需求促使了聚居村落的產生。在全國各地最常見的是由一個家庭繁育為一個家族，由同一家族又繁育為更多人口的同一宗族，從而組成血緣村落。一座村落一個姓，或幾個姓氏的家族共同生活在一個村，這種情況可以說佔據了中國絕大多數的農村。這樣的宗族依靠什麼來維繫呢？依靠的是同宗同族的血緣關係，於是崇敬祖先成了中國古代禮制中很重要的內容。

崇敬不僅表現在心理上而且也表現在行動上，這行動即為對祖先的祭祀。在《禮記·王制》中規定："天子七廟，三昭三穆，與大祖之廟而七，諸侯五廟，二昭二穆，與大祖之廟而五。大夫三廟，一昭一穆，與大祖之廟而三。士一廟。庶人祭於寢。"在封建社會連祭祀祖先也是分等級的，皇帝的七廟到士的一廟，身份越低，祭祖的廟越少，而庶人即普通平民百姓只能在

自己家裏祭祖。這種制度到明代有了變化，朝廷允許庶民建家廟祭祖，從此之後，普通百姓開始有了專門祭祖的場所，即稱為"祠堂"。在中國封建社會，上自皇帝下至庶民皆以血緣的祖宗關係相維繫，形成了重血統、敬祖先，齊家治國平天下的宗法制度。在這樣的社會制度下，農村的家族成了封建國家最基層的單位，農村中的一切事務從生產到生活，從物質到精神無一不通過家族來組織和實施，而祠堂，原來作為祭祀祖先的專門場所也逐步演化為家族處理公務的公共場所了。清雍正皇帝在記載帝王詔諭的《聖諭廣訓》中說："立家廟以薦烝嘗，設家塾以課子弟，置義田以贍貧乏，修族譜以聯疏遠。"可以說清朝廷已經把家族的功能從祭祀、辦義學、置義田到修族譜都規範化了，農村的家族成了在基層維護封建統治的主要支柱，而祠堂的規模隨著家族的勢力也日益擴大。在這裏不僅舉辦隆重的祭祀禮儀，而且有的還在裏面辦義學、修撰族譜，有的祠堂內設戲台，每逢年節在裏面演出戲曲，全族同樂"以聯疏遠"。具有名望和財力的族人還在祠堂裏舉辦自己家庭的紅白喜事。祠堂成了各地農村政治與文化的中心。

二、中國古代的科舉制。科舉制是指古代封建社會朝廷經過考試選拔官吏的制度。這種制度開始於隋煬帝時期，廢除了由地方推薦官員而改為分科考試，憑考試成績舉薦人才供朝廷任用，故稱"科舉制"。這種制度可以限制各地官員門閥把持推舉仕官

的權力，而為普通庶民走入仕途開闢了道路。科舉制自隋煬帝之後為歷代朝廷所沿用，到明清時期已經發展到十分完備。

以明清兩代的科舉考試為例，它的程序可分為四步：

第一步稱“童試”，這是在各地州、縣城舉行的初級考試，通過者稱“秀才”。雖為初級，但也十分嚴格。考生黎明即進考場，上午九時正式開卷答題，至下午五時按時交卷。考試內容為“四書”（即《大學》、《中庸》、《論語》、《孟子》）、《孝經》和《西銘》、《正家》等儒家及理學經典著作。還要默寫《聖諭廣訓》等。經考試通過的秀才只是獲得參加高一級考試的資格，並不具備做官的條件，但是它的地位已經高於普通百姓了，秀才遇到縣官可以不下跪，官府也不能對他施行刑法了。

第二步稱“鄉試”，這是在各地省城舉行的省級考試。每三年舉行一次。鄉試當然比童試嚴格，內容多從對“四書”、《春秋》、《禮記》的釋義到對時事、策令的論述，各篇文字皆有限制。考試時間長，共分三場，每場三日，即頭天進考場，第三天出考場，共計九天。考試時期選在農曆八月，正值炎熱季節，連續三日，吃住均在考場內，可說辛苦至極。鄉試通過者稱“舉人”。舉人不但能夠進一步進京城參加更高一級考試，而且也開始有被任用為地方官員的資格。所以凡考中舉人的都要報喜，有專門報喜的“報子”頭戴紅纓帽，騎馬敲鑼來到中舉人家，把報條張貼在門口。所以凡中舉者說明他已開始能步入

仕途，不僅考生本人，也給家人帶來榮耀與名望。

第三步稱"會試"，屬中央級考試。全國各地的舉人於鄉試後的第二年集中到京城參加考試，由朝廷禮部主持，考中通過者稱"貢生"。未錄取者雖不能參加再高一級的考試，但仍可等待朝廷授予較低級別的京官職務。

第四步"殿試"或"廷試"，這是最高一級的考試，由皇帝親自主持，考場設在紫禁城的保和殿，考生當日進場，當場交卷。殿試沒有淘汰制，凡參加殿試的貢士均可獲得"進士"資格。殿試考中稱"甲榜"，甲榜分為三個層次，中一甲者只有三名，即狀元、榜眼、探花。這是全國最高的稱號。紫禁城南城門為午門，午門共設五個門洞，中央門洞為皇帝進出的專用通道，連皇后也只有在舉行大婚典禮由宮外進紫禁城時可以從這裏通過。每當舉行殿試的當天，考生分別由午門左右的掖門進宮。而考完出宮時，特允許考中狀元、榜眼、探花的頭三名通過午門的中央門洞出宮，他們的待遇相當於皇后，比朝廷的文武百官都高，可見其地位的顯赫了。當然凡成為進士者均可獲得任高級別官吏的資格。

以上就是古代科舉制度的概況，它開闢了由庶民通向仕途的唯一通道，在長期封建社會，商品經濟不發達的環境下，要想發家致富，只有通過科舉這樣一條道路。所以科舉制在全國尤其在廣大農村極大地激發了讀書、興教的積極性，紛紛由

家族興辦義學，在村頭建文昌閣，修文峰塔以激勵鄉民讀書成才，經科舉而步入仕途，得以升官發財，光宗耀祖。

當我們介紹了古代宗法制與科舉制之後，就可以明白，一個家庭成員經過千辛萬苦考中了舉人、進士將會給整個家庭帶來多大的變化，會對整個家族帶來多大的榮譽。所以當有學子考取了舉人、進士，各級州府、縣府前來報喜、送錦旗時，除了將喜報張貼在住宅大門上之外，那面錦旗理所當然地應該飄揚在家族的政治中心 —— 祠堂的上空，這就是祠堂門前有功名旗杆的來源。

功名旗杆的形制

一、木旗杆。最簡單的用木製旗杆豎立於地面，杆頂供懸掛錦旗。此類旗杆本身並無裝飾，只有長短粗細之別，它們的不同之處只表現在旗杆座的形式上。凡旗杆不高者，杆座多用簡單的石座，座上有一與旗杆同樣粗細的圓孔，將旗杆插入即可。石座的外形有簡單的圓鼓形或八角形，也有做成方形須彌座狀的。在這些石座的表面有的還雕有動植物形的裝飾。如果旗杆較長，則簡單石座不足以固定住長杆，於是將杆座改為由兩塊石板製成的夾杆石。夾杆石每塊約寬約四十厘米至五十厘米，厚約十五厘米至二十厘米，高約一點五米至兩米，其下三

祠堂前旗杆基座

圓鼓形旗杆座

八角形旗杆座

分之一至四分之一埋於地下以固定石板。兩塊石板相對而立，中間留出相當於木旗杆粗細的距離，在石板的上下各打一方形或圓形小孔，同時也在旗杆下方同樣位置打一貫通的孔，當旗杆豎立於夾杆石中間後，用硬木製作的銷栓貫穿入石板和旗杆上小孔之內，把長木旗杆固定鎖住在夾杆石內。由於木旗杆上不便刻寫文

字，所以往往將功名得主的事跡刻書在夾杆石上。還有的在夾杆石上方刻小獅子作裝飾的，一對小獅分踞旗杆左右，增添了旗杆的表現力。

二、石旗杆。我們在多地的祠堂前常可以見到一對或多對的夾杆石而不見其中的旗杆，這是因為木旗杆常年露天擱置，經不住日曬雨淋多已損壞無存了。因此這類功名旗杆逐漸多由石料替代木料而成為石旗杆了。石旗杆堅實不易損壞，但重量卻增加許多，因此固定旗杆的石座與旗杆本身都產生了不少變化。

先看旗杆座。由於旗杆本身重量的增加，下面的夾杆石必

旗杆的夾杆石

夾杆石上書刻文字

夾杆石上小獅子

夾杆石加基座

然要加大加厚。考慮到石質旗杆不便在旗杆身上穿孔，無法用
銷栓固定，所以多在夾杆石之下加設一層平座，將旗杆插入基
座，在基座之上再用夾杆石夾住杆身從而使旗杆牢固地豎立於
地面。對於這樣的基座加夾杆石，工匠多在表面加雕刻裝飾。
這種雕飾有簡有繁，簡者只在邊沿雕出一些線腳，或在基座四
面飾以動、植物花紋；繁者在基座與夾杆石上滿佈雕飾。山西
榆次有一座常家花園，這是一座當地有名晉商的莊院，在常氏
宗祠的大門兩側各立著一座功名石旗杆。杆下有一層基座和座
上的夾杆石。基座呈八角形，下為約一米高的須彌座，有仰覆
蓮瓣作裝飾，座上用石欄杆相圍，在欄杆上雕著蒲扇、笏板等

山西榆次常家祠堂前功名旗杆

常家祠堂前功名旗杆座

旗杆座近景（組圖）

八大仙人的法器，欄杆柱頭雕著雲紋。在下台基的台階兩邊欄杆上雕著雙條草龍戲火珠，欄杆柱頭有小獅子。基座上的夾杆石高達兩米餘，四面滿佈有亭閣、人物的戲曲場面和動、植物紋樣；夾杆石上有四隻石獅，它們各佔一角，仰頭望天，從四面圍護著石杆，這兩座石座好似兩件石雕藝術品，分別陳列在祠堂門前供人觀賞，顯示出常氏家族不僅有財勢而且還具有功德名望。

再看石旗杆。石杆代替了木杆，就具備了用石雕形象替代功名旗幟，從而得以長期保存和顯示。在各地常見到的是石旗杆上用方形斗作為標誌的。在浙江各地流行的說法為中舉人者杆上用一隻斗，中進士者杆上用二斗。為何用斗？斗本為糧食的量器，亦為天上北斗星之簡稱。用斗象徵步入仕途，高官厚祿，從此糧食滿倉，不愁衣穿；還是人生入仕，好比北斗居中而明亮，究竟有何象徵意義，未見有權威解釋。但一斗、二斗確有區別，浙江蘭溪有一座諸葛村，是蜀漢丞相諸葛亮後代聚居之地，一向文風很盛，族譜上地圖載有大小祠堂四十五座，至今仍保存有十多座。從圖中查得，四十五座祠堂中有十五座門前豎有功名旗杆，其中又有十座為雙斗的旗杆。石杆上除方斗之外，見得多的是用雕龍作裝飾，龍與鳳、虎、龜早已組成為四神獸，具有神聖與吉祥的象徵意義。福建南靖縣有一座古老的塔下村，除了有大小不同的土樓群體之外，還建有一座張

石旗杆全貌（組圖）

石旗杆上的方斗（組圖）

浙江蘭溪諸葛村族譜村落圖

石旗杆上雕龍裝飾（組圖）

氏家廟德遠堂，這座祠堂位居山坡之上，已經有三百多年的歷史。祠堂前有一半月形的池塘，沿著池塘邊沿豎立著一排石旗杆，其中有十四座是為村中在清朝乾隆至光緒的一百六十餘年間獲得舉人和進士的族人而建立的功名杆。在這些石杆上除了有一隻斗或二隻斗以外，都有一段專門用雕龍作裝飾，龍身盤

福建南靖塔下村德遠堂前石旗杆（組圖）

德遠堂石旗杆（組圖）

德遠堂石旗杆局部

捲在石杆上，彷彿群龍遨遊於太空之中，象徵著這個家族走入
仕途的群體的沖天之志。在這裏還有一個規矩，即考中舉人、
進士後凡當文官的旗杆頂尖上雕以毛筆；凡當武官的杆尖上雕
著一隻小獅子。

　　功名旗杆由最初的木旗杆而發展為石旗杆，由杆上懸掛旗

幟而改為用方斗作標誌,並在旗杆上書刻被表彰者的姓氏和事跡,從現存的實例看,在各地已經成為一種約定俗成的習俗了。

功名旗杆的延伸

功名旗杆是由於表彰族人中舉、中進士而豎立的紀念物,但在我們見到的眾多的功名旗杆中並非都是為科舉中第者而立的。福建南靖塔下村德遠堂前環繞半月池塘共豎著二十一座石旗杆,旗杆有呈方形的,也有八角形的,杆身上書刻著被表彰者的姓名和立杆年代,其中就有一座是 1978 年旅居海外的族人為其百歲老母親而立的;另一座是為表彰旅居泰國的族人成為慈善家而立的。這二十一座旗杆排列於祠堂前組成一組旗杆群體,它們記錄下這個家族值得彰顯的歷史,向世人展示出家族的榮耀。

由此可見,功名旗杆所表彰的人和事跡並不限於科舉中第者而被擴大和延伸了。1905 年清廷正式廢除延續了一千三百多年的科舉制,在中華大地上再不會產生舉人與進士了,但這種表彰族人、光宗耀祖的習俗並沒有中止而被延續了下來,只是表彰的內容隨著時代的變化而發展。

鄉村的祠堂,作為宗族的政治、文化中心,向來都是展示宗族物質勢力與精神財富的場所。浙江武義郭洞村有一座何氏

宗祠，祠堂大廳的樑枋上掛著許多匾額，匾上的內容都是表彰本村何氏族人的德行與善行的。據老人回憶，最多時祠堂裏的匾額有數十塊之多。祠堂大門之外豎立著六座功名旗杆，在這裏匾額與旗杆內外呼應，此外在村裏和村口立著六座石牌坊，它們所宣揚和顯示的都是封建時代的倫理道德。有意思的是，如今在全國各地，一座座新的牌坊仍在繼續建造著，匾額也還在使用，旗杆也有添加在古老的祠堂門前的，所不同的只是它們所顯示和宣揚的內容隨著時代而被注入了新的內涵。

浙江武義郭洞村祠堂

何氏宗祠祀廳

何氏宗祠內匾額

何氏宗祠內戲台

栓馬椿

山西住宅前拴馬樁

　　當你走進北方的古老鄉村，在一些有錢有勢的地主、商賈的宅第大門前，往往可以見到立在地上的石頭樁子，在石樁的頭部都留有透空的洞或安裝有鐵環，這就是用來拴住馬匹的"拴馬樁"。

拴馬樁的起源

　　馬最初也是生長在自然界的一種牲畜，但人們很早就認識了它，並將馬作為十二生肖之一。在漢代地下墓室的畫像磚上已經有了馬的藝術形象，站立的、行走的、奔跑的各種姿態的馬已經成為人們喜愛的裝飾題材。古人不但認識了馬而且還將它馴化為為人服務的牲畜。在古人生活中，馬主要用於交通、作戰和運輸。古人騎馬或乘坐馬拉的車輛成為很普遍的交通方式。將士手持戰刀騎著戰馬馳騁戰場成為英雄的形象；人喊馬嘶、人仰馬翻也成為描繪戰爭場面的形容詞；秦始皇陵的兵馬俑更向人們展示了兩千年前馬在戰爭中的地位。馬匹馱貨和馬

中國古代馬拉車及戰馬

拉貨車是古代商貿的主要運輸方式，一隊隊馬幫世世代代踏出的古老的馬道，至今還傳說著曾經發生在路上的種種故事。馬成為與古人生活關係最密切的牲畜了。

人要休息有住宅，馬要休歇有馬圈，但馬行在外需要短暫停留或休息時，則需要用韁繩拴住以免隨意走失。韁繩拴在何處？一為自然物，即有樹則拴在樹幹上，有石則拴在石上。二為人造拴馬物，常見的一種是用石塊在上面鑿出孔洞可以拴繩，將石塊砌在房屋外牆表面以便拴馬，稱"拴馬石"；另一種是在地上立一木樁供拴馬用。木樁立於露天，易受日曬雨淋而遭損壞，於是也像古時木製謗木變為石製華表，功名木旗杆變為石旗杆一樣，由木製樁而發展為石樁了，這就是石製拴馬樁的起源。

此類拴馬樁立於何處？一為商貿集中的城鎮和長途交通要道上的驛站，在這裏常有馬群停留，除建有集中的馬圈之外，在街

牆上拴馬石（組圖）

道兩側也常見拴馬樁。二為在城裏、鄉間一些富家宅門兩旁，因為這類宅主和來往客人多以馬代步，所以需要在大門外設上馬台以便上下馬，立拴馬樁以供拴馬。

拴馬樁的形制

拴馬樁功能單一，體量不大，多為方形，大小約二十五厘米至三十厘米見方，其高度露出地面部分多在一點七米至兩米之間，因要便於拴韁繩，所以多不會超過兩米。拴馬樁從上到下可分為樁頭、樁身與樁基三部分。

樁頭多施雕刻，簡單地雕成幾何形體，如正方抹角、六角或八角形；複雜的

拴馬樁

幾何形樁頭

人像樁頭

雕出人像、獅子、猴，在陝西一帶多雕成胡人騎獅。無論什麼形狀，多要利用人臂、獸腿雕出可以繫韁繩的透空孔洞。如果樁頭留不出透孔，或者遇樁身過高者則在樁身鑿出透空穿孔或者安裝一鐵環以便繫繩。在樁頭與樁身之間多有一層基座，簡單的只在樁身方柱表面用淺浮雕雕出方形座，表面略施裝飾；複雜的則雕出帶束腰的須彌座，有的座上還帶有一層方形墊毯，使樁頭上的獅子穩穩地蹲坐座上。為了節約用料和利於製作，這些人與獸的樁頭其外圍大小都與樁身相等，也有少量為

獅子椿頭

猴椿頭

胡人騎獅樁頭

帶鐵環拴馬樁

雕飾較多的基座

樁頭基座

不同裝飾的樁頭基座（組圖）

拴馬樁樁身的不同處理（組圖）

了充分表現樁頭的雕飾，把獅身雕得大於樁身柱尺寸的，那就不但費料而且也費工了。

樁身為細長方形石柱，有的把四角抹去，或在四角上做出線腳，或在石柱表面上留出橫向的鑿紋以作裝飾，除此之外多不作其他雕飾。樁基即埋入地面以下部分。因為馬匹力氣大，為了拴馬樁的堅固，樁基部分不能太短，約佔樁身總高的四分之一。

拴馬樁的價值

立在住宅門外的拴馬樁，除了供拴繫馬匹之外還有些什麼功能和價值呢？

一、精神價值。凡是建築，不論是成組的建築群體，還是單幢的建築，都有一個供人們進出的大門。由於眾多的人每天都要走進走出，每天都首先與它見面，所以大門都被安置在建築的顯要位置。我們常說對人的觀察是遠看身材近看臉，對建築的觀察也如此，遠觀整體近看大門，所以大門也被稱為"門臉"。為了顯示人的容貌氣質，除注意衣著服裝之外還需對臉部進行化妝；對建築也同樣，為了通過建築表現出主人的聲望、財勢與情趣愛好，除了對建築整體形象進行塑造之外，還十分注意對大門的經營，力圖通過大門的大小、形態和各種裝飾來實現這種願望。

建築也是一種形象藝術，但與繪畫、雕塑不同，它是具有很強的物質功能的藝術，它從形象塑造到局部裝飾都不能違背它的物質功能，同時還必須適應建築所用材料和結構的特性。這樣就決定了建築上的裝飾多是通過對各種構造上的構件的藝術加工來實現的，大門當然也如此。一座大門門板上的門釘、門環、門閂都是大門上具有實用功能的構件，同時經過工匠的加工又成了門上的裝飾；門框上下的門簪、門枕石也都是不可

山西住宅大門圖

缺少的構件，但又都成為了裝飾。門下左右的門枕石，都被工匠雕成獅子座、抱鼓座和須彌座。守護大門的獅子很安穩地蹲在門枕石上；連圓形的抱鼓石上也會雕出一個小獅子腦袋守衛著大門。門框上用來固定構件的木銷頭也被美化為幾隻門簪，上面還雕出"吉祥如意""萬歲平安"等富有人文內涵的吉語，表達出宅主人的人生理念。大門之外還出現了上馬石、拴馬椿，它們都是有實用功能之物，但又不可避免地都成了用來裝飾大門和表現主人理念與志趣的載體，於是這類上馬石、拴馬椿都同時具有了精神上的價值。

從各地眾多的拴馬椿看，椿頭上用得最多的是獅子。獅子

拴馬椿的獅子椿頭（組圖）

作為百獸之王，自從漢代由境外傳入中國後，經過馴化和漢民族文化的洗禮，使它成為武力的象徵，被雕成石頭像安置在建築大門前成為守護神獸；同時它又出現在民間的節慶活動中，被編製成各種獅子舞成了歡樂的象徵。所以建築大門前的獅子不僅是威武的護衛神獸，而且還富有吉祥、歡慶的內涵。

除獅子之外，猴也是拴馬樁上常用的獸類。猴除了機靈、通人性，受人喜愛之外，還在於猴與“侯”同音，在中國古代官制中有五等爵位之分，即公、侯、伯、子、男，其中侯為第二等，當屬顯要爵位了。庶人通過科舉進入仕途，若

拴馬樁的猴樁頭（組圖）

能登侯位，自然能享受高官厚祿的待遇，所以"侯"也成為達官貴人的統稱。有的拴馬椿頭上雕著大猴肩上還背著一隻小猴，成為"侯上加侯"，可能帶有連升官職的象徵意義。

陝西關中的西安、咸陽、渭南、寶雞一帶，地處西北，土地遼闊，古人多以騎馬代步，於是各地城鄉街巷門前留存下了眾多的拴馬椿。這裏的拴馬椿頭常見人騎獅背的形象，這些人像多肩寬體壯，臉部有隆起的顴骨和鼻樑，頭戴高聳的氈帽，整體造型與漢人不同而帶有西部邊疆匈奴、鮮卑等少數民族人體的特徵。關中地帶在秦始皇建立統一王朝之前，一直是多國與多民族並存，相互之間戰事不斷，經過不斷的遷徙、雜居而與漢族融合，但是在民眾的心理中仍不可避免地保留著原始民族的文化基因。如今在當地由民間工匠創作的拴馬椿上出現這些具有少數民族人體特徵的人像，也許正是表現了民眾對祖先的崇敬與懷念。由於古代將這些生活在邊域的少數民族統稱為"胡人"，所以當地將這些拴馬椿頭上的雕刻統稱為"胡人騎獅"。

二、藝術價值。拴馬椿體量不大，造型簡單，經過雕刻的藝術形象又集中在椿頭部分，但是它和大門前的門枕石、石獅子、上馬台等一樣，都是民間工匠精心創作的作品，它們都應該在中國雕塑發展史中佔有一席之地。現在僅就拴馬椿頭這一部分來分析它們在藝術上的價值。

胡人騎獅椿頭

　　綜觀中國古代的雕塑作品，主要集中在佛教石窟中的雕
像、寺廟中的塑像和少量銅製或木製的佛像。這類雕塑的特點
幾乎都是面朝觀眾背靠牆，向人們展示的都是作品的正面和
少部分側面。除了在皇陵前神道上的人與獸類的石象生和各地
的石獅子是四面臨空，全方位展示之外，其餘幾乎都是如此。
我們見到的拴馬椿雖說與門前獅子一樣也是四面臨空，但在椿

胡人騎獅樁頭的正面與背面（組圖）

頭石雕的造型上卻延續了寺廟佛像的傳統，著意刻畫的是正面
形象。以胡人騎獅為例，無論人與獅，凡人臉、人身、獅面、
前腿都刻畫細緻。在胡人的臉上通過眼與嘴的不同姿態表現出
微笑、得意與怒目而視等不同的神態。人身向前傾斜，雙臂有
的抓住獅子雙耳，有的單臂撫胸前，另一臂抓住獅子鬃鬢。人
的肩上有的還背著小獅，立著幼鷹。獅子面部則表現出瞪著雙

胡人騎獅椿頭的正面與側面（組圖）

眼，翹著鼻，嘴微張，齒緊合咬著飄帶的可掬可樂樣。但椿頭
的側面與背面則刻畫得十分簡潔，有的只有簡單的線條就表現
出胡人跨騎獅背的形象。

　　在陝西的霍去病墓地上留存下一批諸種獸類的石雕作品，
古代工匠採用天然的石料，只在表面上作簡單的雕刻加工就將
戰馬、臥象、老虎的神態表現得惟妙惟肖，這種創作方法經過
歷史實踐的積累形成為一種 "重寫意" 不重寫實和 "重神似"

胡人騎獅樁頭（組圖）

陳西漢代霍去病墓地石雕（組圖）

拴馬樁頭的人與獅

不重形似的藝術創作傳統。在關中地區的民間工匠正是延續與繼承了這種傳統，將它們應用在拴馬樁的創作之上。從樁頭部分的整體造型看，胡人和獅子的頭都被放大了，它們在人體和獅身上所佔比例都比真實的要大，在這裏，人臉和獅面的神態刻畫成了拴馬樁視覺的中心。尤其是獅子頭，民間的獅子造型有一句諺語："十斤獅子九斤頭"，而在樁頭上的獅子頭部甚至佔了獅子全身的一半，有一件作品，整個樁頭就是人頭

和獅子頭相重疊，其他部分幾乎都被省略了。

在雕刻技法的應用上，工匠充分應用圓雕、浮雕、透雕和線刻諸種手段去塑造各個不同的部分。在人臉、獅子頭上用圓雕和高浮雕，刻出眼、眉、顴骨、鼻、嘴各個部分，從而刻畫出各種不同的神態；在人臂和獅腿部分則用透雕雕出孔洞以供繫韁繩之用，在側面和背面則用淺浮雕，以虛化的、模糊的手法表現出人與獅子的其他部分。在樁頭的基座和樁身部分都用淺浮雕和線刻雕出植物、幾何形紋樣作為裝飾，這兩部分都是遠看不起眼，近觀有細紋，從而對樁頭的雕刻起到陪襯的作用。

拴馬樁頭立雕、透雕、浮雕、線刻的多種應用（組圖）

拴馬樁頭立雕、透雕、浮雕、線刻的多種應用（組圖）

　　拴馬樁體量不大，樁頭更小，但是就在這小小的樁頭上，工匠卻傾注了他們的智慧，創作出這麼一批極富民族藝術傳統的精彩的雕刻作品，充分表現出民間藝術的獨有魅力。目前在陝西澄城縣關中民眾博物館裏竟然收藏有八千餘根拴馬樁，這些看似相同的拴馬樁，仔細觀察，則可以發現樁頭上的獅子、猴或胡人騎獅，其造型雖屬同構和趨於規範，但它們都經過工匠的創作而呈現出千姿百態。如果把這數千根拴馬樁排列在一起，它們所組成的方陣真可以與秦始皇陵的地下兵馬俑相比，所以當地將它們稱為“地上的兵馬俑”。在這裏，小小拴馬樁的藝術價值被充分地顯示出來了。

拴馬樁群像(組圖)

　　以上分別講述了建築立柱、華表、墓表、經幢、功名旗杆和拴馬樁的形制與價值。它們都是柱子形狀的實物,有的是建築的構件,有的是獨立的小品,都具有各自的發生與發展的歷史,都有特定的物質和精神的功能,都是中國古代建築文化中應該注意的部分。

責任編輯　　李　斌

書籍設計　　任媛媛

書名　　　柱子

著者　　　樓慶西

出版　　　三聯書店（香港）有限公司

香港北角英皇道 499 號北角工業大廈 20 樓

Joint Publishing (H.K.) Co., Ltd.

20/F., North Point Industrial Building,

499 King's Road, North Point, Hong Kong

香港發行　　香港聯合書刊物流有限公司

香港新界大埔汀麗路 36 號 3 字樓

印刷　　　美雅印刷製本有限公司

香港九龍觀塘榮業街 6 號 4 樓 A 室

版次　　　2019 年 1 月香港第一版第一次印刷

規格　　　大 32 開（142 × 210 mm）200 面

國際書號　　ISBN 978-962-04-4291-9

本書原由清華大學出版社以書名《柱子》出版，經由原出版者授權本公司在中國香港特別行政區、澳門特別行政區和台灣地區出版發行本書。